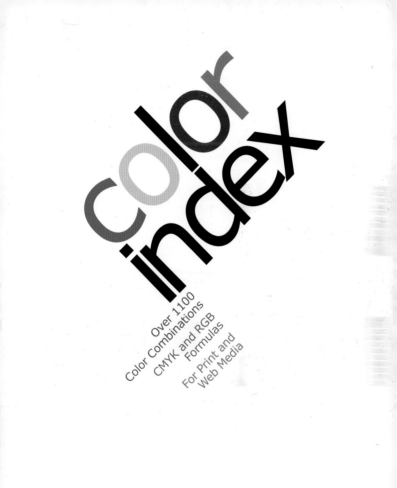

color index

Over 1100
Color Combinations
CMYK and RGB
Formulas

For Print and
Web Media

10 09 08 07 06 14 13 12 11

Library of Congress Cataloging-in-Publication Data
Krause, Jim.
 Color index : over 1,000 color combinations, CMYK and RGB formulas, for print and Web media / Jim Krause.
 p. cm.
 ISBN 13: 978-1-58180-236-8
 ISBN 10: 1-58180-236-6
 1. Graphic arts—Handbooks, manuals, etc. 2. Color in art. 3. National characteristics in art. 4. Color computer graphics. I. Title.

NC997 .K73 2002
701'.85—dc21 2001039700

Editor: Clare Warmke
Editorial Assistance: Amy Schell, Amanda Becker
Cover and interior design: Jim Krause
Production Coordinator: Sara Dumford

For my son, Evan.

Table of Contents

Introduction

Color! Regardless of whether we understand the physics involved when lightwaves bounce from the surface of an object and into the eye and mind of the beholder, we are all persuaded, moved, aroused, challenged, inspired, repulsed, warned and informed by color and combinations of colors. And though each of us perceives colors uniquely, there is an amazing amount of commonality in our reactions to color across time and culture.

By providing over a thousand combinations of colors made from hundreds of varied hues, this book is meant to provide professionals, amateurs and students of visual media with a resource for exploring color combinations that can be applied to visual media of all sorts.

Third in a series of "creative index" books, *Color Index* is a volume which may be used on its own or along with its predecessors, *Idea Index* and *Layout Index*. As stated in the introductions of the previous books, *Color Index* is also designed to lead the viewer to answers as well as provide them—use these pages to expand and augment your search for effective solutions. Explore, stay fluid and light. Enjoy the process of creativity.

Who is the *Color Index* for?
Graphic designers, artists, photographers, animators, packaging specialists, sign makers, interior designers, fabric designers and others in visual media that involve the use of color will find fuel for creativity in these pages. All of the combinations shown here can be reproduced in print using 4-color process printing (this, and other terms-of-the-trade are defined on page 11) and adapted to many other mediums including the web (chapter 11 is devoted specifically to on-screen color), dyes, paint and more.

How is the _Color Index_ structured?

The _Color Index_ has been divided into 11 Chapters: Basics, Active, Quiet, Progressive, Rich, Muted, Culture/Era, Natural, Accent, Logo Ideas and Browser Safe. Each of these chapters contains one or more palettes of colors related to the overall theme.

Note that the chapters are minimally titled so as to avoid applying labels to colors (i.e., exotic, elegant, mystical, sensuous, etc.) that may or may not hold true for a particular viewer or context. Trust and develop your own instincts as to the effects of certain colors within specific contexts. Notice how they seem to affect other viewers and make an effort to determine how it might affect the audience toward whom your visual message is directed.

Within each chapter are one or more groups of colors or _palettes_. A representation of these palettes is presented at the beginning of each section, as well as along the page's edge so that you can, if you wish, begin your search by quickly scanning the outer edges of the book's pages as you thumb for ideas.

With the exception of the samples shown in the Logo Ideas chapter, the combinations have been presented in three ways: as simple rectangular blocks of equal size; within an intricate pattern of colored shapes; and as colors for an illustration. The formulas used for printing and displaying the colors are listed at the right of each set of samples.* CMYK and RGB formulas have been provided for ten of the chapters. Chapter 11, which is specific to web and on-screen content, provides HEX and RGB values for the samples shown (these terms are defined on page 11).

Sometimes it is helpful to isolate color combinations from those nearby in order to view them without being influenced or distracted

by them. A viewing mask that allows the user to view each combination against a white or black background can be created from the last page in this book.

Each chapter contains one set of *Focus On* pages. These pages highlight a specific aspect of color usage in print and/or on-screen media.

Using the *Color Index*

Simply put, use this book however you like. Use it to explore color ideas for an illustration or design—before or after the content has been finalized. You may choose to use or ignore the chapter headers as you narrow your search. Use the formulas presented here "as is," or change one or more colors within a combination if your concept could be better supported with different hues. You may decide to use a combination featured here as springboard to other ideas far removed from the palette you are viewing. Whether you are working on-screen, with paint, markers or colored pencils, experiment and explore!

**Please note that while the color formulas presented in this book have been checked for accuracy, the potential for error exists. The* Color Index, *its author and publisher cannot accept responsibility for errors in the formulas presented in this book. It is strongly recommended that you cross-check print formulas with a reliable process-color guide, and on-screen formulas with an accurate monitor. Also, carefully inspect printer's proofs and press-check all jobs for accurate color.*

Definitions

The following terms and abbreviations are used throughout the *Color Index* to define the featured colors. *See pages 30–31 for definitions of hue, saturation, value and other color-specific terms.*

50c	90m	70y	0k
60c	20m	40y	0k
80c	60m	30y	0k
60c	60m	100y	40k

142r	54g	73b
118r	167g	159b
84r	98g	136b
77r	70g	29b

CMYK: C=Cyan (blue); M=Magenta; Y=Yellow; K=Black.
All colors of the standard print-spectrum are achieved through combinations of these four ink colors. This kind of printing is often referred to as *four-color process* printing. The density of each color within a particular mix determines the final hue. These densities are listed horizontally as percentages next to each color sample.

RGB: R=Red; G=Green; B=Blue.
Computer and monitors use differing amounts of these three hues to create their entire color spectrum. 100% values of each color results in a white screen. Absence of each color results in a dark screen. All other colors are created by varying the intensities of the three hues. The value for each hue (0–255) is listed horizontally next to each color sample.

Hexidecimal (HEX) Values (used in chapter 11): These six-character values are used in HTML browser code to determine on-screen colors. 216 of these colors have been chosen as "browser safe"—that is, they appear with reasonable accuracy across the many different types of browsers, platforms and monitors (more information on pages 340–341).

#CC0033
#993300
#003333
#663300

204r	0g	51b
153r	51g	0b
0r	51g	51b
102r	51g	0b

1. BASICS

This chapter focuses on the color wheel's primary hues: red, yellow and blue (see pages 30-31). These colors are the building blocks for all other hues and lie at the foundation of every culture's language of color.

Because of their straightforward nature, these colors are often associated with certain nationalisms, beliefs or messages (the message depending on the colors chosen and their meaning to those who chose them). Red, the color of blood, is often associated with life, vitality and heat. Blue is often a calming hue, associated with water and sky. Yellow is the color of the sun, and and suggests positive energy and growth to many cultures.

The primary colors are also often used to target younger audiences and to enforce messages of simplicity and "back-to-basics."

Brainstorming the Basics:

Red: which red? Blue: what kind of blue?
Yellow: bright, pale, pure, orange-yellow, green-yellow?

All colors full strength. All diluted. A mixture of both.

Combinations of two colors. Three. Four. More?

Which color should dominate? Experiment.

Surround with white. Surround with black.
Gray? Neutrals?

Flood with color.

Use color sparingly.

Apply color to type as well as image.

Apply color in unexpected ways.

Basics

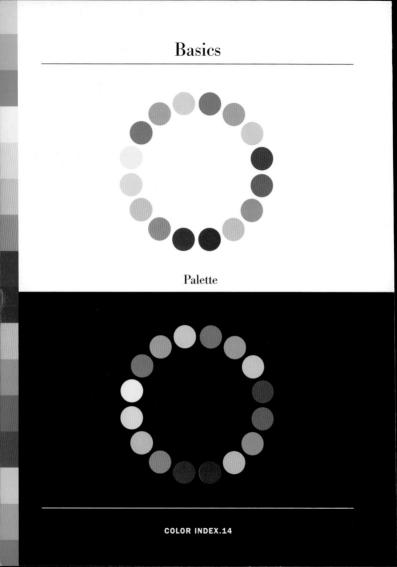

Palette

Primary and Secondary Colors

| | 100c | 70m | 0y | 0k |
| | 10c | 100m | 100y | 10k |

| | 45r | 75g | 155b |
| | 191r | 2g | 34b |

| | 90c | 40m | 0y | 0k |
| | 10c | 100m | 100y | 0k |

| | 35r | 122g | 191b |
| | 207r | 2g | 38b |

| | 50c | 0m | 10y | 0k |
| | 10c | 100m | 100y | 0k |

| | 141r | 206g | 228b |
| | 207r | 2g | 38b |

| | 10c | 100m | 100y | 10k |
| | 0c | 20m | 100y | 0k |

| | 191r | 2g | 34b |
| | 245r | 211g | 0b |

Basics

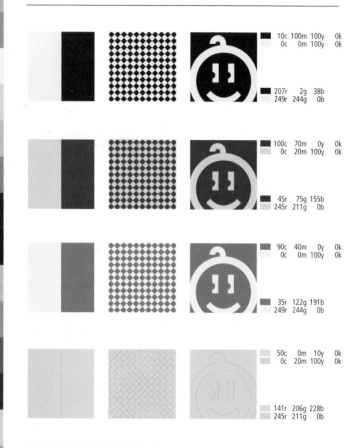

10c	100m	100y	0k
0c	0m	100y	0k

| 207r | 2g | 38b |
| 249r | 244g | 0b |

| 100c | 70m | 0y | 0k |
| 0c | 20m | 100y | 0k |

| 45r | 75g | 155b |
| 245r | 211g | 0b |

| 90c | 40m | 0y | 0k |
| 0c | 0m | 100y | 0k |

| 35r | 122g | 191b |
| 249r | 244g | 0b |

| 50c | 0m | 10y | 0k |
| 0c | 20m | 100y | 0k |

| 141r | 206g | 228b |
| 245r | 211g | 0b |

Primary and Secondary Colors

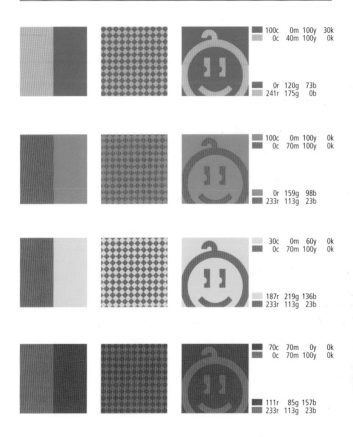

100c	0m	100y	30k
0c	40m	100y	0k

0r	120g	73b
241r	175g	0b

100c	0m	100y	0k
0c	70m	100y	0k

0r	159g	98b
233r	113g	23b

30c	0m	60y	0k
0c	70m	100y	0k

187r	219g	136b
233r	113g	23b

70c	70m	0y	0k
0c	70m	100y	0k

111r	85g	157b
233r	113g	23b

Basics

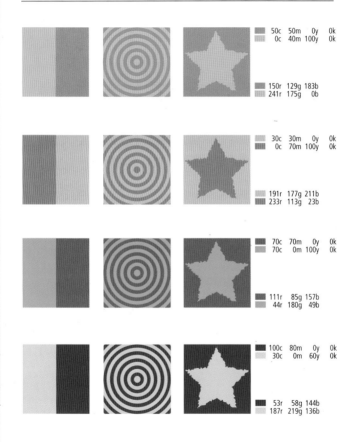

50c	50m	0y	0k
0c	40m	100y	0k

150r	129g	183b
241r	175g	0b

30c	30m	0y	0k
0c	70m	100y	0k

191r	177g	211b
233r	113g	23b

70c	70m	0y	0k
70c	0m	100y	0k

111r	85g	157b
44r	180g	49b

100c	80m	0y	0k
30c	0m	60y	0k

53r	58g	144b
187r	219g	136b

Primary and Secondary Colors

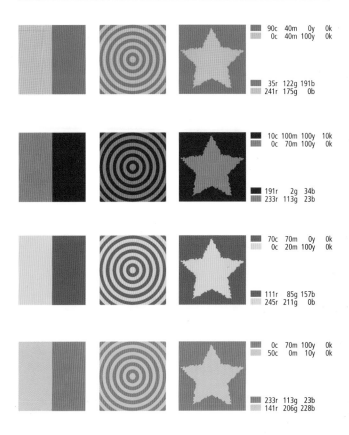

90c 40m 0y 0k
0c 40m 100y 0k

35r 122g 191b
241r 175g 0b

10c 100m 100y 10k
0c 70m 100y 0k

191r 2g 34b
233r 113g 23b

70c 70m 0y 0k
0c 20m 100y 0k

111r 85g 157b
245r 211g 0b

0c 70m 100y 0k
50c 0m 10y 0k

233r 113g 23b
141r 206g 228b

Basics

100c	70m	0y	0k
10c	100m	100y	10k
0c	20m	100y	0k

45r	75g	155b
191r	2g	34b
245r	211g	0b

90c	40m	0y	0k
10c	100m	100y	0k
0c	20m	100y	0k

35r	122g	191b
207r	2g	38b
245r	211g	0b

70c	20m	0y	0k
10c	100m	100y	0k
0c	0m	100y	0k

92r	162g	216b
207r	2g	38b
249r	244g	0b

50c	0m	10y	0k
10c	100m	100y	0k
0c	0m	100y	0k

141r	206g	228b
207r	2g	38b
249r	244g	0b

Primary and Secondary Colors

100c	80m	0y	0k
100c	0m	100y	30k
0c	70m	100y	0k

53r	58g	144b
0r	120g	73b
233r	113g	23b

70c	70m	0y	0k
100c	0m	100y	0k
0c	70m	100y	0k

111r	85g	157b
0r	159g	98b
233r	113g	23b

50c	50m	0y	0k
70c	0m	100y	0k
0c	40m	100y	0k

150r	129g	183b
44r	180g	49b
241r	175g	0b

30c	30m	0y	0k
30c	0m	60y	0k
0c	40m	100y	0k

191r	177g	211b
187r	219g	136b
241r	175g	0b

Basics

100c	70m	0y	0k
0c	0m	100y	0k
10c	100m	100y	10k

45r	75g	155b
249r	244g	0b
191r	2g	34b

100c	70m	0y	0k
10c	100m	100y	0k
0c	20m	100y	0k

45r	75g	155b
207r	2g	38b
245r	211g	0b

0c	20m	100y	0k
10c	100m	100y	10k
70c	20m	0y	0k

245r	211g	0b
191r	2g	34b
92r	162g	216b

70c	20m	0y	0k
10c	100m	100y	10k
0c	0m	100y	0k

92r	162g	216b
191r	2g	34b
249r	244g	0b

Primary and Secondary Colors

50c	50m	0y	0k
0c	0m	100y	0k
10c	100m	100y	0k

150r	129g	183b
249r	244g	0b
207r	2g	38b

0c	0m	100y	0k
10c	100m	100y	10k
20c	0m	10y	0k

249r	244g	0b
191r	2g	34b
213r	234g	233b

0c	0m	100y	0k
0c	70m	100y	0k
50c	50m	0y	0k

249r	244g	0b
233r	113g	23b
150r	129g	183b

50c	0m	10y	0k
10c	100m	100y	10k
0c	20m	100y	0k

141r	206g	228b
191r	2g	34b
245r	211g	0b

Basics

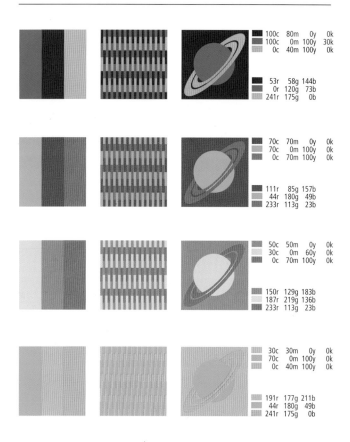

100c	80m	0y	0k
100c	0m	100y	30k
0c	40m	100y	0k

53r	58g	144b
0r	120g	73b
241r	175g	0b

70c	70m	0y	0k
70c	0m	100y	0k
0c	70m	100y	0k

111r	85g	157b
44r	180g	49b
233r	113g	23b

50c	50m	0y	0k
30c	0m	60y	0k
0c	70m	100y	0k

150r	129g	183b
187r	219g	136b
233r	113g	23b

30c	30m	0y	0k
70c	0m	100y	0k
0c	40m	100y	0k

191r	177g	211b
44r	180g	49b
241r	175g	0b

Primary and Secondary Colors

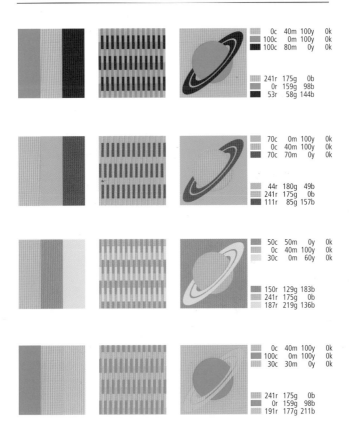

0c	40m	100y	0k
100c	0m	100y	0k
100c	80m	0y	0k

241r	175g	0b
0r	159g	98b
53r	58g	144b

70c	0m	100y	0k
0c	40m	100y	0k
70c	70m	0y	0k

44r	180g	49b
241r	175g	0b
111r	85g	157b

50c	50m	0y	0k
0c	40m	100y	0k
30c	0m	60y	0k

150r	129g	183b
241r	175g	0b
187r	219g	136b

0c	40m	100y	0k
100c	0m	100y	0k
30c	30m	0y	0k

241r	175g	0b
0r	159g	98b
191r	177g	211b

Basics

100c	70m	0y	0k
100c	0m	100y	30k
10c	100m	100y	10k

45r	75g	155b
0r	120g	73b
191r	2g	34b

90c	40m	0y	0k
100c	0m	100y	0k
10c	100m	100y	0k

35r	122g	191b
0r	159g	98b
207r	2g	38b

70c	20m	0y	0k
70c	0m	100y	0k
10c	100m	100y	0k

92r	162g	216b
44r	180g	49b
207r	2g	38b

50c	0m	10y	0k
30c	0m	60y	0k
10c	100m	100y	0k

141r	206g	228b
187r	219g	136b
207r	2g	38b

Primary and Secondary Colors

10c	100m	100y	10k
100c	70m	0y	0k
70c	0m	100y	0k

191r	2g	34b
45r	75g	155b
44r	180g	49b

30c	0m	60y	0k
10c	100m	100y	0k
90c	40m	0y	0k

187r	219g	136b
207r	2g	38b
35r	122g	191b

70c	20m	0y	0k
10c	100m	100y	0k
30c	0m	60y	0k

92r	162g	216b
207r	2g	38b
187r	219g	136b

10c	100m	100y	10k
70c	0m	100y	0k
100c	70m	0y	0k

191r	2g	34b
44r	180g	49b
45r	75g	155b

Basics

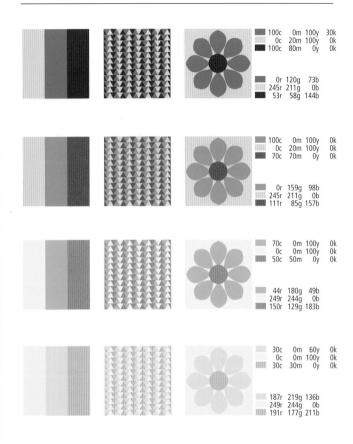

100c	0m	100y	30k
0c	20m	100y	0k
100c	80m	0y	0k

0r	120g	73b
245r	211g	0b
53r	58g	144b

100c	0m	100y	0k
0c	20m	100y	0k
70c	70m	0y	0k

0r	159g	98b
245r	211g	0b
111r	85g	157b

70c	0m	100y	0k
0c	0m	100y	0k
50c	50m	0y	0k

44r	180g	49b
249r	244g	0b
150r	129g	183b

30c	0m	60y	0k
0c	0m	100y	0k
30c	30m	0y	0k

187r	219g	136b
249r	244g	0b
191r	177g	211b

Primary and Secondary Colors

		100c 0m 100y 30k
		50c 50m 0y 0k
		0c 20m 100y 0k
		0r 120g 73b
		150r 129g 183b
		245r 211g 0b

		70c 0m 100y 0k
		0c 20m 100y 0k
		70c 70m 0y 0k
		245r 211g 0b
		44r 180g 49b
		111r 85g 157b

		50c 50m 0y 0k
		0c 0m 100y 0k
		30c 0m 60y 0k
		150r 129g 183b
		249r 244g 0b
		187r 219g 136b

		70c 70m 0y 0k
		30c 0m 60y 0k
		0c 0m 100y 0k
		111r 85g 157b
		187r 219g 136b
		249r 244g 0b

COLOR FUNDAMENTALS

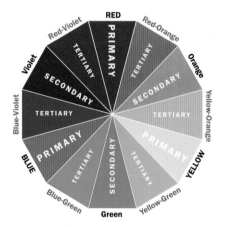

The most basic and common way to describe colors and their relation to each other is in terms of the color wheel.

The *primary* colors, red, yellow and blue, make up three of the wheel's spokes.

Halfway between each of these hues (colors) are the *secondary* hues, orange, green and violet.

Tertiary colors are mixtures of primary and secondary hues.

A color's *complement* is the hue located directly across the color wheel. For instance, the complement of red is green and the complement of red-violet is yellow-green.

Hue, *saturation* and *value* are three characteristics that are used to describe variations of color.

Hue: another word for color.

Saturation: purity of a hue. A fully saturated color is a hue at its most intense. When a color is muted or grayed by the addition of its complement and/or black or gray, it becomes less saturated.

Value: how light or dark a color appears relative to black or white. A dark yellow's value, therefore, might be equivalent to a medium or light value of blue.

Basics

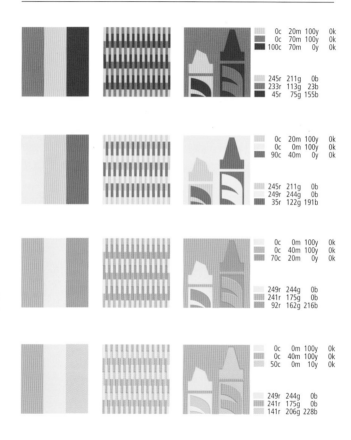

0c	20m	100y	0k
0c	70m	100y	0k
100c	70m	0y	0k

245r	211g	0b
233r	113g	23b
45r	75g	155b

0c	20m	100y	0k
0c	0m	100y	0k
90c	40m	0y	0k

245r	211g	0b
249r	244g	0b
35r	122g	191b

0c	0m	100y	0k
0c	40m	100y	0k
70c	20m	0y	0k

249r	244g	0b
241r	175g	0b
92r	162g	216b

0c	0m	100y	0k
0c	40m	100y	0k
50c	0m	10y	0k

249r	244g	0b
241r	175g	0b
141r	206g	228b

Primary and Secondary Colors

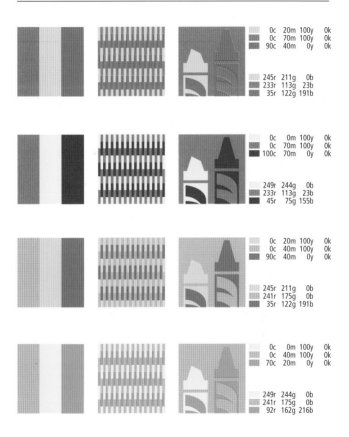

0c	20m	100y	0k
0c	70m	100y	0k
90c	40m	0y	0k

245r	211g	0b
233r	113g	23b
35r	122g	191b

0c	0m	100y	0k
0c	70m	100y	0k
100c	70m	0y	0k

249r	244g	0b
233r	113g	23b
45r	75g	155b

0c	20m	100y	0k
0c	40m	100y	0k
90c	40m	0y	0k

245r	211g	0b
241r	175g	0b
35r	122g	191b

0c	0m	100y	0k
0c	40m	100y	0k
70c	20m	0y	0k

249r	244g	0b
241r	175g	0b
92r	162g	216b

Basics

	0c	70m	100y	0k
	10c	100m	100y	10k
	100c	0m	100y	30k

	233r	113g	23b
	191r	2g	34b
	0r	120g	73b

	0c	70m	100y	0k
	10c	100m	100y	10k
	100c	0m	100y	0k

	233r	113g	23b
	191r	2g	34b
	0r	159g	98b

	0c	40m	100y	0k
	10c	100m	100y	0k
	70c	0m	100y	0k

	241r	175g	0b
	207r	2g	38b
	44r	180g	49b

	0c	40m	100y	0k
	10c	100m	100y	0k
	30c	0m	60y	0k

	241r	175g	0b
	207r	2g	38b
	187r	219g	136b

Primary and Secondary Colors

0c	70m	100y	0k
10c	100m	100y	10k
70c	0m	100y	0k

233r	113g	23b
191r	2g	34b
44r	180g	49b

0c	70m	100y	0k
10c	100m	100y	10k
30c	0m	60y	0k

233r	113g	23b
191r	2g	34b
187r	219g	136b

0c	40m	100y	0k
10c	100m	100y	0k
100c	0m	100y	0k

241r	175g	0b
207r	2g	38b
0r	159g	98b

0c	40m	100y	0k
10c	100m	100y	10k
30c	0m	60y	0k

241r	175g	0b
191r	2g	34b
187r	219g	136b

Basics

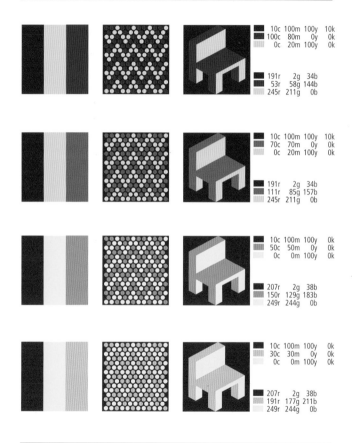

10c 100m 100y 10k
100c 80m 0y 0k
0c 20m 100y 0k

191r 2g 34b
53r 58g 144b
245r 211g 0b

10c 100m 100y 10k
70c 70m 0y 0k
0c 20m 100y 0k

191r 2g 34b
111r 85g 157b
245r 211g 0b

10c 100m 100y 0k
50c 50m 0y 0k
0c 0m 100y 0k

207r 2g 38b
150r 129g 183b
249r 244g 0b

10c 100m 100y 0k
30c 30m 0y 0k
0c 0m 100y 0k

207r 2g 38b
191r 177g 211b
249r 244g 0b

Primary and Secondary Colors

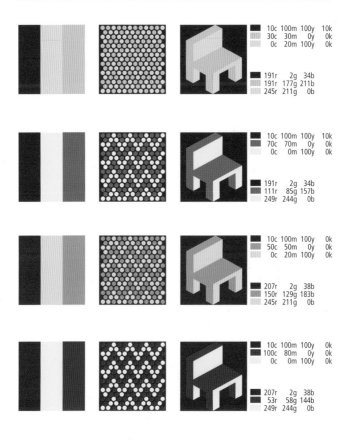

10c	100m	100y	10k
30c	30m	0y	0k
0c	20m	100y	0k

191r	2g	34b
191r	177g	211b
245r	211g	0b

10c	100m	100y	10k
70c	70m	0y	0k
0c	0m	100y	0k

191r	2g	34b
111r	85g	157b
249r	244g	0b

10c	100m	100y	0k
50c	50m	0y	0k
0c	20m	100y	0k

207r	2g	38b
150r	129g	183b
245r	211g	0b

10c	100m	100y	0k
100c	80m	0y	0k
0c	0m	100y	0k

207r	2g	38b
53r	58g	144b
249r	244g	0b

Basics

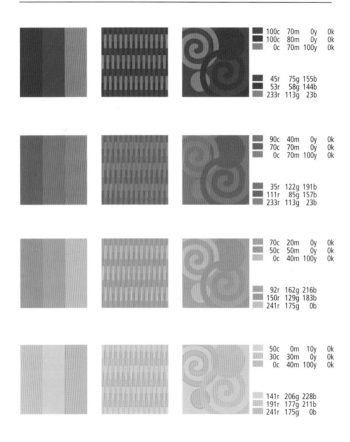

100c	70m	0y	0k
100c	80m	0y	0k
0c	70m	100y	0k

45r 75g 155b
53r 58g 144b
233r 113g 23b

90c	40m	0y	0k
70c	70m	0y	0k
0c	70m	100y	0k

35r 122g 191b
111r 85g 157b
233r 113g 23b

70c	20m	0y	0k
50c	50m	0y	0k
0c	40m	100y	0k

92r 162g 216b
150r 129g 183b
241r 175g 0b

50c	0m	10y	0k
30c	30m	0y	0k
0c	40m	100y	0k

141r 206g 228b
191r 177g 211b
241r 175g 0b

Primary and Secondary Colors

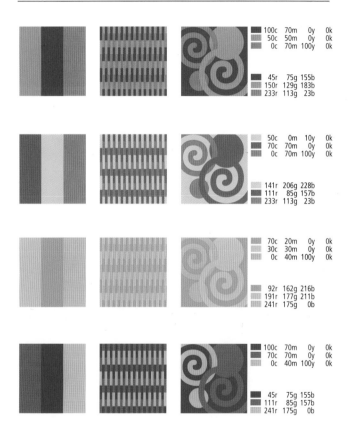

100c	70m	0y	0k
50c	50m	0y	0k
0c	70m	100y	0k

45r	75g	155b
150r	129g	183b
233r	113g	23b

50c	0m	10y	0k
70c	70m	0y	0k
0c	70m	100y	0k

141r	206g	228b
111r	85g	157b
233r	113g	23b

70c	20m	0y	0k
30c	30m	0y	0k
0c	40m	100y	0k

92r	162g	216b
191r	177g	211b
241r	175g	0b

100c	70m	0y	0k
70c	70m	0y	0k
0c	40m	100y	0k

45r	75g	155b
111r	85g	157b
241r	175g	0b

Basics

90c	40m	0y	0k
70c	0m	100y	0k
0c	20m	100y	0k
10c	100m	100y	0k

35r	122g	191b
44r	180g	49b
245r	211g	0b
207r	2g	38b

50c	0m	10y	0k
0c	20m	100y	0k
10c	100m	100y	10k
100c	80m	0y	0k

141r	206g	228b
245r	211g	0b
191r	2g	34b
53r	58g	144b

100c	70m	0y	0k
0c	0m	100y	0k
10c	100m	100y	10k
0c	70m	100y	0k

45r	75g	155b
249r	244g	0b
191r	2g	34b
233r	113g	23b

70c	20m	0y	0k
100c	0m	100y	30k
0c	0m	100y	0k
10c	100m	100y	0k

92r	162g	216b
0r	120g	73b
249r	244g	0b
207r	2g	38b

Primary and Secondary Colors

50c	0m	10y	0k
0c	20m	100y	0k
30c	0m	60y	0k
10c	100m	100y	0k

141r 206g 228b
245r 211g 0b
187r 219g 136b
207r 2g 38b

100c 80m 0y 0k
100c 0m 100y 30k
0c 70m 100y 0k
10c 100m 100y 0k

53r 58g 144b
0r 120g 73b
233r 113g 23b
207r 2g 38b

10c 100m 100y 0k
70c 70m 0y 0k
70c 0m 100y 0k
0c 40m 100y 0k

207r 2g 38b
111r 85g 157b
44r 180g 49b
241r 175g 0b

30c 30m 0y 0k
0c 40m 100y 0k
30c 0m 60y 0k
0c 20m 100y 0k

191r 177g 211b
241r 175g 0b
187r 219g 136b
245r 211g 0b

Basics

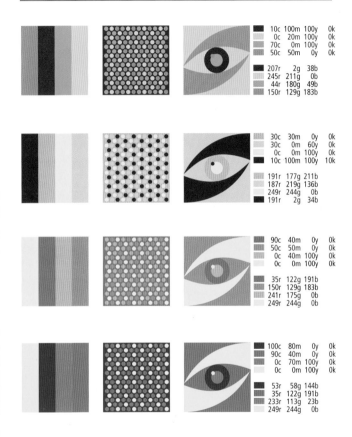

10c	100m	100y	0k
0c	20m	100y	0k
70c	0m	100y	0k
50c	50m	0y	0k

207r	2g	38b
245r	211g	0b
44r	180g	49b
150r	129g	183b

30c	30m	0y	0k
30c	0m	60y	0k
0c	0m	100y	0k
10c	100m	100y	10k

191r	177g	211b
187r	219g	136b
249r	244g	0b
191r	2g	34b

90c	40m	0y	0k
50c	50m	0y	0k
0c	40m	100y	0k
0c	0m	100y	0k

35r	122g	191b
150r	129g	183b
241r	175g	0b
249r	244g	0b

100c	80m	0y	0k
90c	40m	0y	0k
0c	70m	100y	0k
0c	0m	100y	0k

53r	58g	144b
35r	122g	191b
233r	113g	23b
249r	244g	0b

Primary and Secondary Colors

50c	0m	10y	0k
30c	0m	60y	0k
0c	40m	100y	0k
10c	100m	100y	10k

141r	206g	228b
187r	219g	136b
241r	175g	0b
191r	2g	34b

100c	70m	0y	0k
0c	70m	100y	0k
10c	100m	100y	0k
100c	0m	100y	30k

45r	75g	155b
233r	113g	23b
207r	2g	38b
0r	120g	73b

30c	0m	60y	0k
0c	20m	100y	0k
0c	40m	100y	0k
10c	100m	100y	0k

187r	219g	136b
245r	211g	0b
241r	175g	0b
207r	2g	38b

90c	40m	0y	0k
70c	70m	0y	0k
70c	0m	100y	0k
0c	20m	100y	0k

35r	122g	191b
111r	85g	157b
44r	180g	49b
245r	211g	0b

ACTIVE

In this chapter: intense hues taken from all around the color wheel. Featured here are combinations of primary, secondary and tertiary colors (defined on pages 30-31).

To many people, combinations of colors such as these suggest sport, travel, excitement or vacation. Most of these hues are not considered "naturals" but since they are an exaggeration of natural hues, they are often used to convey a sense of the outdoors, world-travel, the exotic and adventure.

Because of their intensity, this palette is often directed toward youth and active adults. Rarely are such intense hues used to target older, more conservative audiences, though it is not uncommon to find one or two of these bright colors combined with more restrained tones in reaching out to mature viewers when conveying a message of vitality.

Brainstorming Active Hues:

View media aimed toward younger audiences for ideas.

Sports teams, race cars, boating, action sports.

Investigate triads, complements, split complements, analogous and monochromatic schemes (see pages 58-59).

What background best emphasizes these colors? White? Black? Other colors?

Combine hues of similar value? Hues of contrasting values?

Hues of the same saturation? Some hues muted?

A warm palette? Cool? Mixed?

Separation between colors (pages 88-89)?

Active

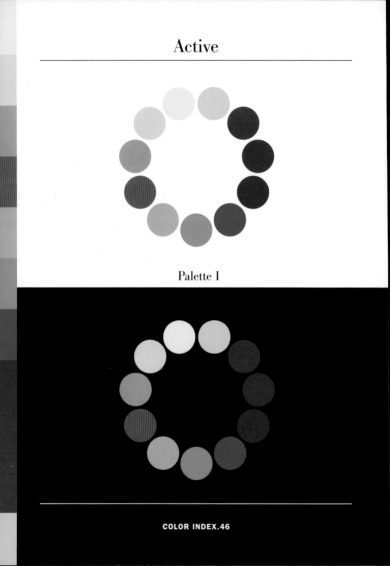

Palette I

I. Intense Hues, Primary, Secondary and Tertiary

70c	10m	0y	0k
30c	100m	0y	0k
84r	176g	228b	
179r	0g	124b	

30c	0m	100y	0k
50c	100m	0y	0k
180r	216g	0b	
146r	0g	123b	

0c	20m	100y	0k
30c	100m	0y	0k
245r	211g	0b	
179r	0g	124b	

30c	0m	100y	0k
70c	10m	0y	0k
180r	216g	0b	
84r	176g	228b	

Active

100c	0m	0y	0k
50c	100m	0y	0k
0c	100m	30y	0k

0r	178g	235b
146r	0g	123b
226r	0g	104b

0c	20m	100y	0k
100c	0m	0y	0k
30c	100m	0y	0k

245r	211g	0b
0r	178g	235b
179r	0g	124b

30c	0m	100y	0k
70c	10m	0y	0k
30c	100m	0y	0k

180r	216g	0b
84r	176g	228b
179r	0g	124b

50c	100m	0y	0k
0c	60m	100y	0k
100c	70m	0y	0k

146r	0g	123b
236r	135g	14b
0r	178g	235b

I. Intense Hues, Primary, Secondary and Tertiary

0c	90m	100y	0k
30c	100m	0y	0k
30c	0m	100y	0k

226r	55g	33b
179r	0g	124b
180r	216g	0b

0c	90m	100y	0k
100c	30m	0y	0k
30c	100m	0y	0k

226r	55g	33b
226r	0g	104b
179r	0g	124b

0c	0m	100y	0k
70c	10m	0y	0k
30c	100m	0y	0k

249r	244g	0b
84r	176g	228b
179r	0g	124b

0c	60m	100y	0k
30c	100m	0y	0k
30c	0m	100y	0k

236r	135g	14b
179r	0g	124b
180r	216g	0b

Active

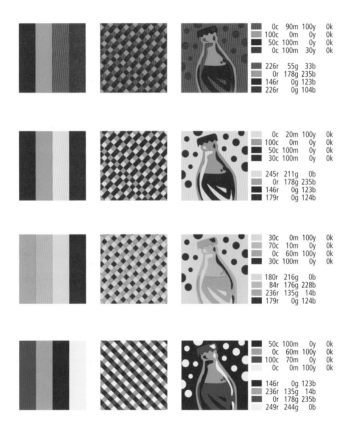

Row 1:
0c	90m	10y	0k
100c	0m	0y	0k
50c	100m	0y	0k
0c	100m	30y	0k

226r	55g	33b
0r	178g	235b
146r	0g	123b
226r	0g	104b

Row 2:
0c	20m	100y	0k
100c	0m	0y	0k
50c	100m	0y	0k
30c	100m	0y	0k

245r	211g	0b
0r	178g	235b
146r	0g	123b
179r	0g	124b

Row 3:
30c	0m	100y	0k
70c	10m	0y	0k
0c	60m	100y	0k
30c	100m	0y	0k

180r	216g	0b
84r	176g	228b
236r	135g	14b
179r	0g	124b

Row 4:
50c	100m	0y	0k
0c	60m	100y	0k
100c	70m	0y	0k
0c	0m	100y	0k

146r	0g	123b
236r	135g	14b
0r	178g	235b
249r	244g	0b

I. Intense Hues, Primary, Secondary and Tertiary

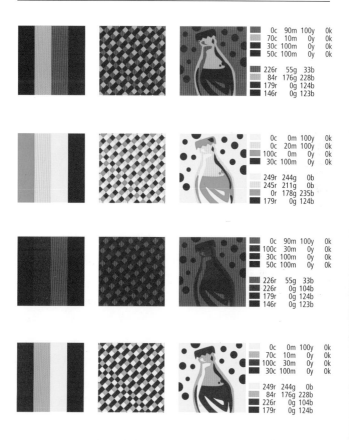

0c	90m	100y	0k
70c	10m	0y	0k
30c	100m	0y	0k
50c	100m	0y	0k
226r	55g	33b	
84r	176g	228b	
179r	0g	124b	
146r	0g	123b	

0c	0m	100y	0k
0c	20m	100y	0k
100c	0m	0y	0k
30c	100m	0y	0k
249r	244g	0b	
245r	211g	0b	
0r	178g	235b	
179r	0g	124b	

0c	90m	100y	0k
100c	30m	0y	0k
30c	100m	0y	0k
50c	100m	0y	0k
226r	55g	33b	
226r	0g	104b	
179r	0g	124b	
146r	0g	123b	

0c	0m	100y	0k
70c	10m	0y	0k
100c	30m	0y	0k
30c	100m	0y	0k
249r	244g	0b	
84r	176g	228b	
226r	0g	104b	
179r	0g	124b	

Active

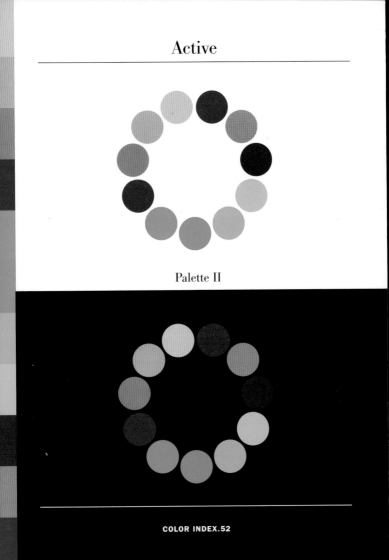

Palette II

II. Intense Hues, Primary, Secondary and Tertiary

0c 100m 100y 0k	
50c 0m 100y 0k	

223r 0g 41b	
125r 198g 34b	

0c 50m 100y 0k	
70c 0m 40y 0k	

238r 156g 0b	
71r 185g 174b	

0c 70m 10y 0k	
0c 30m 100y 0k	

238r 113g 151b	
243r 194g 0b	

80c 100m 0y 0k	
100c 0m 30y 0k	

93r 12g 123b	
0r 170g 189b	

Active

100c	0m	30y	0k
80c	100m	0y	0k
0c	100m	10y	0k

0r	170g	189b
93r	12g	123b
226r	0g	120b

0c	70m	100y	0k
100c	0m	50y	0k
50c	0m	100y	0k

233r	113g	23b
0r	164g	158b
125r	198g	34b

0c	50m	100y	0k
0c	70m	100y	0k
70c	0m	40y	0k

238r	156g	0b
233r	113g	23b
71r	185g	174b

0c	30m	100y	0k
50c	0m	100y	0k
0c	100m	100y	0k

243r	194g	0b
125r	198g	34b
223r	0g	41b

II. Intense Hues, Primary, Secondary and Tertiary

0c	50m	100y	0k
0c	70m	100y	0k
100c	0m	30y	0k

238r	156g	0b
233r	113g	23b
0r	170g	189b

0c	100m	100y	0k
100c	0m	50y	0k
50c	0m	100y	0k

223r	0g	41b
0r	164g	158b
125r	198g	34b

50c	0m	100y	0k
100c	0m	30y	0k
0c	30m	100y	0k

125r	198g	34b
0r	170g	189b
243r	194g	0b

0c	70m	100y	0k
100c	0m	50y	0k
80c	100m	0y	0k

233r	113g	23b
0r	164g	158b
93r	12g	123b

Active

0c	30m	100y	0k
100c	0m	30y	0k
80c	100m	0y	0k
0c	100m	10y	0k

243r	194g	0b
0r	170g	189b
93r	12g	123b
226r	0g	120b

0c	50m	100y	0k
0c	70m	100y	0k
100c	0m	50y	0k
50c	0m	100y	0k

238r	156g	0b
233r	113g	23b
0r	164g	158b
125r	198g	34b

0c	50m	100y	0k
0c	70m	100y	0k
70c	0m	40y	0k
80c	100m	0y	0k

238r	156g	0b
233r	113g	23b
71r	185g	174b
93r	12g	123b

0c	30m	100y	0k
80c	100m	0y	0k
0c	70m	10y	0k
0c	100m	10y	0k

243r	194g	0b
93r	12g	123b
238r	113g	151b
226r	0g	120b

II. Intense Hues, Primary, Secondary and Tertiary

0c	50m	100y	0k
0c	70m	100y	0k
0c	100m	100y	0k
100c	0m	30y	0k

238r	156g	0b
233r	113g	23b
223r	0g	41b
0r	170g	189b

0c	100m	100y	0k
100c	0m	30y	0k
100c	0m	50y	0k
50c	0m	100y	0k

223r	0g	41b
0r	170g	189b
0r	164g	158b
125r	198g	34b

0c	30m	100y	0k
50c	0m	100y	0k
100c	0m	30y	0k
0c	100m	10y	0k

243r	194g	0b
125r	198g	34b
0r	170g	189b
226r	0g	120b

0c	70m	100y	0k
0c	100m	100y	0k
100c	0m	50y	0k
80c	100m	0y	0k

233r	113g	23b
223r	0g	41b
0r	164g	158b
93r	12g	123b

QUICK COLOR COMBOS

Begin by selecting a color that will enforce your message conceptually and will appeal to the appropriate audience. In this case, a sunny orange was chosen as the base-hue to color a simple bee illustration.

Explore the following color relationships to find additional colors that are in harmony with the first hue. Examine analogous, split complement, triad and monochromatic colors. Evaluate the results. Which seems to enhance the message best?

If your first-chosen color is muted, try muting the other colors similarly. Also, see what happens when it is combined with colors that are more or less muted.

Also, experiment with the amount that each color is used in the design or illustration.

Analogous

Analogous color combinations are made of neighboring hues. The neighboring colors might follow to the left, the right (shown below) or on either side of the first hue.

Analogous, variation

A variation of the preceding formula: the original hue has been combined with its even-numbered neighbors .

Split complements
Find a color's complement, then choose the neighbors on either side of that complement. These are the original hue's split complements.

Triad
Three hues that are equally spaced around the color wheel.

Monochromatic
An original hue that is combined with more or less saturated versions of itself, or with lighter or darker versions of itself.

Active

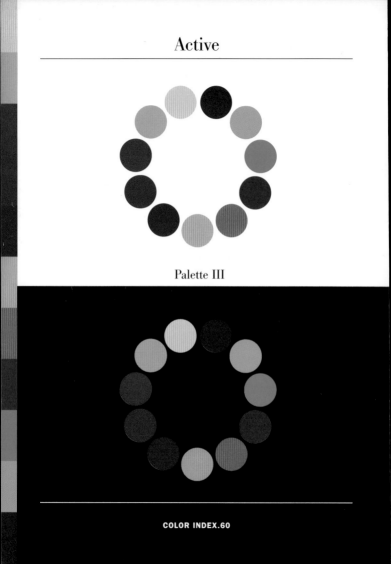

Palette III

III. Intense Hues, Primary, Secondary and Tertiary

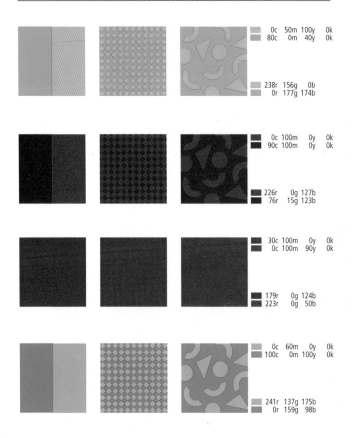

0c	50m	100y	0k
80c	0m	40y	0k

238r	156g	0b	
0r	177g	174b	

0c	100m	0y	0k
90c	100m	0y	0k

226r	0g	127b	
76r	15g	123b	

30c	100m	0y	0k
0c	100m	90y	0k

179r	0g	124b	
223r	0g	50b	

0c	60m	0y	0k
100c	0m	100y	0k

241r	137g	175b	
0r	159g	98b	

Active

0c	100m	0y	0k
0c	50m	100y	0k
80c	0m	40y	0k

226r 0g 127b
238r 156g 0b
 0r 177g 174b

0c	60m	0y	0k
0c	100m	0y	0k
70c	100m	0y	0k

241r 137g 175b
226r 0g 127b
111r 6g 123b

30c	100m	0y	0k
0c	50m	100y	0k
0c	100m	90y	0k

179r 0g 124b
238r 156g 0b
223r 0g 50b

0c	80m	100y	0k
90c	100m	0y	0k
80c	0m	40y	0k

229r 87g 29b
 76r 15g 123b
 0r 177g 174b

III. Intense Hues, Primary, Secondary and Tertiary

0c	40m	0y	0k
0c	60m	0y	0k
80c	0m	40y	0k

247r	180g	202b
241r	137g	175b
0r	177g	174b

0c	50m	100y	0k
0c	80m	100y	0k
30c	100m	0y	0k

238r	156g	0b
229r	87g	29b
179r	0g	124b

0c	60m	0y	0k
70c	100m	0y	0k
100c	0m	100y	0k

241r	137g	175b
111r	6g	123b
0r	159g	98b

0c	100m	0y	0k
30c	100m	0y	0k
0c	50m	100y	0k

226r	0g	127b
179r	0g	124b
238r	156g	0b

Active

0c 100m 0y 0k
70c 100m 0y 0k
0c 50m 100y 0k
80c 0m 40y 0k

226r 0g 127b
111r 6g 123b
238r 156g 0b
0r 177g 174b

0c 60m 0y 0k
0c 100m 0y 0k
90c 100m 0y 0k
70c 100m 0y 0k

241r 137g 175b
226r 0g 127b
76r 15g 123b
111r 6g 123b

0c 40m 0y 0k
30c 100m 0y 0k
0c 50m 100y 0k
0c 100m 90y 0k

247r 180g 202b
179r 0g 124b
238r 156g 0b
223r 0g 50b

30c 100m 0y 0k
0c 80m 100y 0k
90c 100m 0y 0k
80c 0m 40y 0k

179r 0g 124b
229r 87g 29b
76r 15g 123b
0r 177g 174b

	0c	40m	0y	0k
	0c	60m	0y	0k
	0c	100m	0y	0k
	80c	0m	40y	0k

	247r	180g	202b
	241r	137g	175b
	226r	0g	127b
	0r	177g	174b

	0c	50m	100y	0k
	0c	80m	100y	0k
	0c	100m	90y	0k
	30c	100m	0y	0k

	238r	156g	0b
	229r	87g	29b
	223r	0g	50b
	179r	0g	124b

	0c	50m	100y	0k
	70c	100m	0y	0k
	0c	100m	90y	0k
	100c	0m	100y	0k

	238r	156g	0b
	111r	6g	123b
	223r	0g	50b
	0r	159g	98b

	0c	100m	0y	0k
	30c	100m	0y	0k
	0c	50m	100y	0k
	0c	100m	90y	0k

	226r	0g	127b
	179r	0g	124b
	238r	156g	0b
	223r	0g	50b

Active

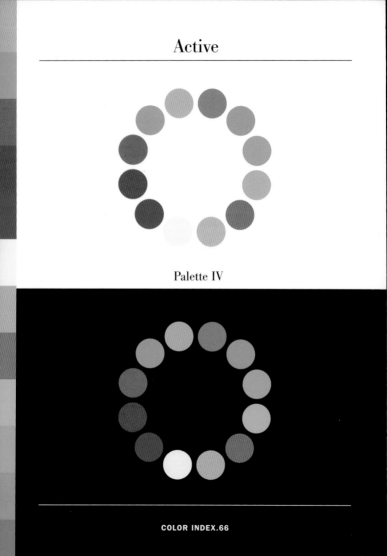

Palette IV

IV. Intense Natural Tones

0c	30m	90y	10k
80c	0m	10y	10k

226r	179g	34b
0r	166g	206b

10c	60m	70y	0k
60c	60m	0y	0k

220r	131g	83b
130r	106g	169b

0c	60m	80y	30k
80c	0m	40y	0k

180r	102g	46b
0r	177g	174b

10c	80m	100y	0k
60c	0m	90y	0k

212r	85g	33b
95r	189g	71b

Active

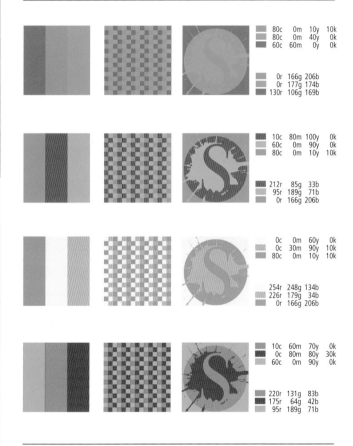

80c 0m 10y 10k
80c 0m 40y 0k
60c 60m 0y 0k

0r 166g 206b
0r 177g 174b
130r 106g 169b

10c 80m 100y 0k
60c 0m 90y 0k
80c 0m 10y 10k

212r 85g 33b
95r 189g 71b
0r 166g 206b

0c 0m 60y 0k
0c 30m 90y 10k
80c 0m 10y 10k

254r 248g 134b
226r 179g 34b
0r 166g 206b

10c 60m 70y 0k
0c 80m 80y 30k
60c 0m 90y 0k

220r 131g 83b
175r 64g 42b
95r 189g 71b

IV. Intense Natural Tones

0c	60m	80y	30k
60c	80m	100y	10k
60c	0m	90y	0k

180r	102g	46b
111r	69g	43b
95r	189g	71b

0c	30m	90y	10k
60c	60m	0y	0k
60c	0m	90y	0k

226r	179g	34b
130r	106g	169b
95r	189g	71b

10c	80m	100y	0k
60c	0m	90y	0k
80c	0m	40y	0k

212r	85g	33b
95r	189g	71b
0r	177g	174b

0c	80m	80y	30k
0c	30m	90y	10k
80c	0m	10y	10k

175r	64g	42b
226r	179g	34b
0r	166g	206b

Active

0c	0m	60y	0k
0c	30m	90y	10k
80c	0m	40y	0k
60c	60m	0y	0k

254r	248g	134b
226r	179g	34b
0r	177g	174b
130r	106g	169b

10c	80m	100y	0k
80c	0m	10y	10k
10c	60m	70y	0k
60c	0m	90y	0k

212r	85g	33b
0r	166g	206b
220r	131g	83b
95r	189g	71b

0c	0m	60y	0k
0c	30m	90y	10k
10c	80m	100y	0k
80c	0m	10y	10k

254r	248g	134b
226r	179g	34b
212r	85g	33b
0r	166g	206b

10c	50m	60y	0k
0c	0m	60y	0k
0c	80m	80y	30k
60c	60m	0y	0k

224r	152g	104b
254r	248g	134b
175r	64g	42b
130r	106g	169b

IV. Intense Natural Tones

0c	60m	80y	30k
0c	80m	80y	30k
60c	80m	100y	10k
60c	0m	90y	0k

180r	102g	46b
175r	64g	42b
111r	69g	43b
95r	189g	71b

0c	30m	90y	10k
60c	0m	90y	0k
80c	0m	10y	10k
60c	60m	0y	0k

226r	179g	34b
95r	189g	71b
0r	166g	206b
130r	106g	169b

80c	0m	40y	0k
60c	0m	90y	0k
10c	80m	100y	0k
0c	0m	60y	0k

0r	177g	174b
95r	189g	71b
212r	85g	33b
254r	248g	134b

10c	50m	60y	0k
0c	80m	80y	30k
80c	0m	10y	10k
0c	30m	90y	10k

224r	152g	104b
175r	64g	42b
0r	166g	206b
226r	179g	34b

3. QUIET

Calming. Serene. Relaxed. Sometimes pale, sometimes dark, sometimes in-between.

Hues in the blue, blue-green and blue-violet spectrums convey a visual quietness to many people. The human mind does not usually see these colors as signals for alarm as it might red, yellow or orange tones.

Apart from palettes of these bluish tones, other groupings of color can also impart a sense of serenity. A muted palette can add a sense of calmness or nostalgia to a set of hues (also see pages 186-187); a group of dark hues with minimal differences in value can impart a quiescent feel, perhaps edged with mystery or an underlying tension. A combination of extremely pale hues used throughout a piece or as a backdrop can also be useful for establishing a low-key emotion.

Brainstorming Quiet Hues:

Blue, blue-green, blue-violet.

Muted, grayed, dark, pale.

Soft edges between colors.

Hard edges between colors of close value.

"Active" images contrasted with quiet tones.

"Quiet" images complemented by pale tones.

Barely visible text. What typeface would further enhance the relaxed feel?

Type that complements the quiet palette. Type that contrasts.

Background colors that soften a page. Background images, pattern, texture.

Quiet

Palette I

I. Cool Hues

50c	10m	20y	10k
70c	20m	30y	40k

132r 176g 185b
58r 106g 116b

70c	10m	40y	0k
60c	0m	40y	0k

81r 173g 166b
108r 194g 175b

70c	70m	0y	10k
50c	50m	0y	10k

102r 78g 145b
139r 119g 169b

60c	50m	10y	0k
60c	30m	10y	0k

128r 124g 171b
124r 155g 193b

Quiet

70c	30m	30y	20k
40c	40m	0y	10k

| 79r | 123g | 138b |
| 157r | 141g | 181b |

| 60c | 60m | 0y | 10k |
| 50c | 0m | 10y | 0k |

| 120r | 98g | 156b |
| 141r | 206g | 228b |

| 70c | 60m | 60y | 40k |
| 100c | 20m | 40y | 20k |

| 67r | 67g | 66b |
| 0r | 120g | 131b |

| 70c | 40m | 40y | 40k |
| 30c | 30m | 0y | 10k |

| 67r | 87g | 94b |
| 177r | 164g | 195b |

I. Cool Hues

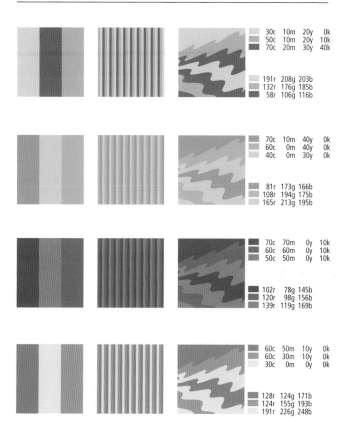

30c	10m	20y	0k
50c	10m	20y	10k
70c	20m	30y	40k

191r	208g	203b
132r	176g	185b
58r	106g	116b

70c	10m	40y	0k
60c	0m	40y	0k
40c	0m	30y	0k

81r	173g	166b
108r	194g	175b
165r	213g	195b

70c	70m	0y	10k
60c	60m	0y	10k
50c	50m	0y	10k

102r	78g	145b
120r	98g	156b
139r	119g	169b

60c	50m	10y	0k
60c	30m	10y	0k
30c	0m	0y	0k

128r	124g	171b
124r	155g	193b
191r	226g	248b

Quiet

30c	30m	0y	10k
60c	0m	40y	0k
50c	10m	20y	10k

177r 164g 195b
108r 194g 175b
132r 176g 185b

60c 60m 0y 10k
70c 20m 30y 40k
70c 40m 40y 40k

120r 98g 156b
58r 106g 116b
67r 87g 94b

90c 20m 50y 10k
100c 60m 50y 40k
70c 60m 60y 40k

0r 134g 131b
14r 59g 74b
67r 67g 66b

40c 0m 30y 0k
40c 40m 0y 10k
60c 30m 10y 0k

165r 213g 195b
157r 141g 181b
124r 155g 193b

I. Cool Hues

50c	0m	10y	0k
60c	30m	10y	0k
60c	50m	10y	0k
70c	70m	0y	10k

141r	206g	228b
124r	155g	193b
128r	124g	171b
102r	78g	145b

10c	0m	0y	0k
30c	0m	0y	0k
50c	0m	10y	0k
60c	30m	10y	0k

235r	245g	253b
191r	226g	248b
141r	206g	228b
124r	155g	193b

70c	10m	40y	0k
90c	20m	50y	10k
100c	20m	40y	20k
100c	60m	50y	40k

81r	173g	166b
0r	134g	131b
0r	120g	131b
14r	59g	74b

20c	0m	20y	0k
40c	0m	30y	0k
70c	10m	40y	0k
90c	20m	50y	10k

213r	233g	215b
165r	213g	195b
81r	173g	166b
0r	134g	131b

Quiet

50c	50m	0y	10k
60c	60m	0y	10k
70c	80m	0y	20k
70c	80m	40y	40k

139r	119g	169b
120r	98g	156b
93r	53g	121b
71r	43g	71b

20c	20m	0y	10k
40c	40m	0y	10k
60c	60m	0y	10k
70c	80m	0y	20k

196r	187g	208b
157r	141g	181b
120r	98g	156b
93r	53g	121b

50c	10m	20y	10k
70c	30m	30y	20k
70c	20m	30y	40k
70c	40m	40y	40k

132r	176g	185b
79r	123g	138b
58r	106g	116b
67r	87g	94b

30c	10m	20y	0k
50c	10m	20y	10k
70c	20m	30y	40k
70c	60m	60y	40k

191r	208g	203b
132r	176g	185b
58r	106g	116b
67r	67g	66b

I. Cool Hues

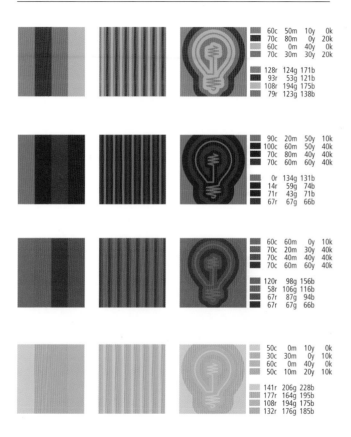

60c	50m	10y	0k
70c	80m	0y	20k
60c	0m	40y	0k
70c	30m	30y	20k

128r	124g	171b
93r	53g	121b
108r	194g	175b
79r	123g	138b

90c	20m	50y	10k
100c	60m	50y	40k
70c	80m	40y	40k
70c	60m	60y	40k

0r	134g	131b
14r	59g	74b
71r	43g	71b
67r	67g	66b

60c	60m	0y	10k
70c	20m	30y	40k
70c	40m	40y	40k
70c	60m	60y	40k

120r	98g	156b
58r	106g	116b
67r	87g	94b
67r	67g	66b

50c	0m	10y	0k
30c	30m	0y	10k
60c	0m	40y	0k
50c	10m	20y	10k

141r	206g	228b
177r	164g	195b
108r	194g	175b
132r	176g	185b

Quiet

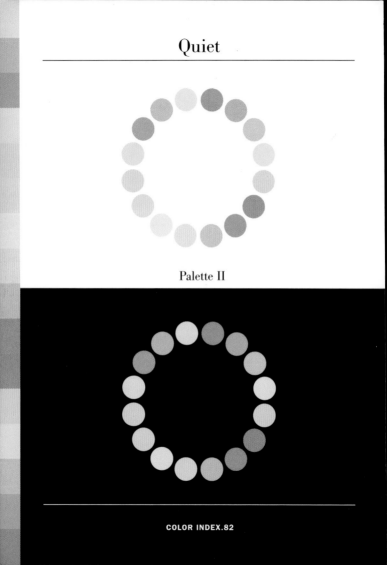

Palette II

II. Pale, Muted

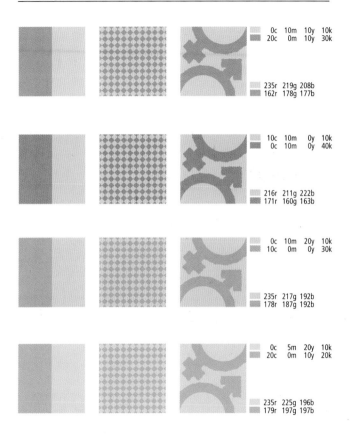

0c	10m	10y	10k
20c	0m	10y	30k

235r 219g 208b
162r 178g 177b

10c	10m	0y	10k
0c	10m	0y	40k

216r 211g 222b
171r 160g 163b

0c	10m	20y	10k
10c	0m	0y	30k

235r 217g 192b
178r 187g 192b

0c	5m	20y	10k
20c	0m	10y	20k

235r 225g 196b
179r 197g 197b

Quiet

20c	0m	10y	20k
20c	0m	10y	30k
0c	10m	10y	10k

179r	197g	197b
162r	178g	177b
235r	219g	208b

10c	0m	10y	10k
0c	5m	20y	10k
0c	10m	10y	10k

217r	225g	217b
235r	225g	196b
235r	219g	208b

20c	0m	10y	20k
20c	0m	10y	30k
10c	10m	0y	10k

179r	197g	197b
162r	178g	177b
216r	211g	222b

0c	5m	20y	10k
10c	0m	0y	10k
0c	10m	0y	40k

235r	225g	196b
217r	227g	234b
171r	160g	163b

II. Pale, Muted

10c	0m	10y	10k
10c	0m	0y	20k
0c	10m	0y	20k

217r 225g 217b
198r 207g 213b
214r 200g 204b

0c	5m	20y	10k
0c	10m	20y	10k
10c	10m	0y	10k

235r 225g 196b
235r 217g 192b
216r 211g 222b

20c	0m	10y	30k
0c	10m	0y	40k
10c	0m	0y	40k

162r 178g 177b
171r 160g 163b
158r 165g 170b

10c	0m	10y	10k
0c	10m	0y	10k
10c	0m	0y	10k

217r 225g 217b
234r 220g 224b
217r 227g 234b

Quiet

	0c	10m	10y	10k
	20c	0m	10y	20k
	20c	0m	10y	30k
	0c	0m	10y	40k

235r 219g 208b
179r 197g 197b
162r 178g 177b
172r 171g 160b

	10c	0m	10y	10k
	0c	5m	20y	10k
	20c	0m	10y	30k
	0c	10m	10y	10k

217r 225g 217b
235r 225g 196b
162r 178g 177b
235r 219g 208b

	20c	0m	10y	20k
	20c	0m	10y	30k
	10c	10m	0y	10k
	0c	0m	10y	10k

179r 197g 197b
162r 178g 177b
216r 211g 222b
235r 219g 208b

	0c	5m	20y	10k
	10c	0m	0y	10k
	0c	10m	0y	40k
	0c	0m	10y	40k

235r 225g 196b
217r 227g 234b
171r 160g 163b
172r 171g 160b

II. Pale, Muted

10c	0m	10y	10k
20c	0m	10y	30k
0c	10m	0y	20k
10c	0m	0y	20k

217r 225g 217b
162r 178g 177b
214r 200g 204b
198r 207g 213b

0c	5m	20y	10k
0c	10m	20y	10k
10c	10m	0y	10k
0c	10m	10y	10k

235r 225g 196b
235r 217g 192b
216r 211g 222b
235r 219g 208b

20c	0m	10y	30k
0c	0m	10y	40k
0c	10m	0y	40k
10c	0m	0y	40k

162r 178g 177b
172r 171g 160b
171r 160g 163b
158r 165g 170b

10c	0m	10y	10k
0c	10m	0y	10k
0c	0m	10y	10k
10c	0m	0y	10k

217r 225g 217b
234r 220g 224b
236r 234g 219b
217r 227g 234b

The types of dividers
used between colors
affect their presenta-
tion.

This simple concept
is often worth inves-
tigating when look-
ing for ways to affect
a design's appeal.

The example at left
shows four shades
that have no separa-
tion between them.

The examples at
right show the same
design with white,
black and gray lines
used as dividers, as
well as a sample that
incorporates a soft,
blurred edge
between hues.

There are endless
possibilities.

Quiet

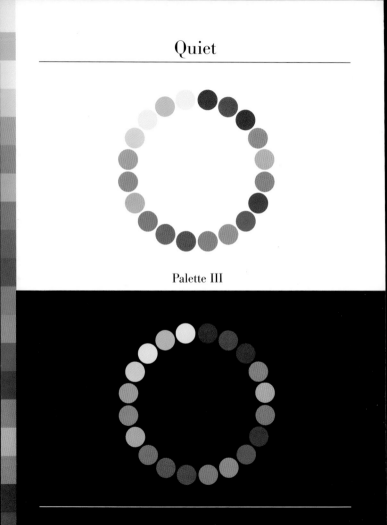

Palette III

III. Darker Tones

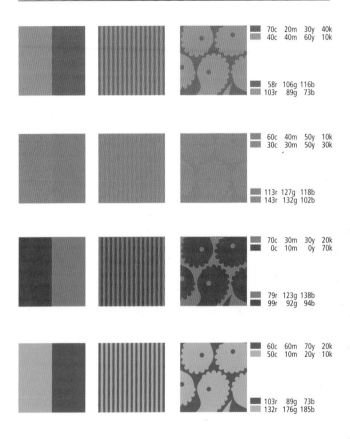

70c	20m	30y	40k
40c	40m	60y	10k

58r	106g	116b
103r	89g	73b

60c	40m	50y	10k
30c	30m	50y	30k

113r	127g	118b
143r	132g	102b

70c	30m	30y	20k
0c	10m	0y	70k

79r	123g	138b
99r	92g	94b

60c	60m	70y	20k
50c	10m	20y	10k

103r	89g	73b
132r	176g	185b

Quiet

60c	40m	50y	10k
60c	60m	70y	20k
30c	30m	50y	30k

113r	127g	118b
103r	89g	73b
143r	132g	102b

60c	60m	70y	20k
30c	30m	50y	30k
0c	0m	10y	70k

103r	89g	73b
143r	132g	102b
99r	99g	92b

0c	20m	50y	20k
50c	0m	10y	0k
30c	0m	0y	0k

211r	180g	119b
141r	206g	228b
191r	226g	248b

0c	40m	50y	30k
70c	40m	40y	40k
70c	30m	30y	20k

187r	134g	95b
67r	87g	94b
79r	123g	138b

40c	40m	60y	10k
0c	0m	10y	80k
70c	20m	30y	40k

103r	89g	73b
70r	70g	64b
58r	106g	116b

40c	40m	60y	10k
60c	40m	50y	10k
60c	60m	70y	20k

103r	89g	73b
113r	127g	118b
103r	89g	73b

20c	0m	20y	0k
50c	10m	20y	10k
40c	40m	60y	10k

213r	233g	215b
132r	176g	185b
103r	89g	73b

70c	40m	40y	40k
70c	30m	30y	20k
0c	40m	50y	30k

67r	87g	94b
79r	123g	138b
187r	134g	95b

Quiet

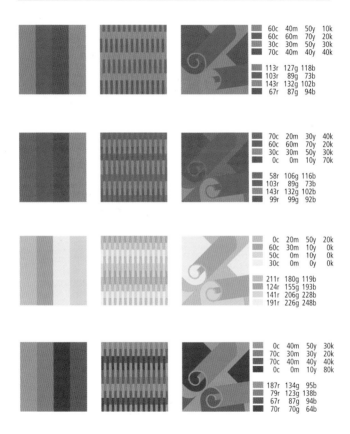

60c	40m	50y	10k
60c	60m	70y	20k
30c	30m	50y	30k
70c	40m	50y	40k

113r	127g	118b
103r	89g	73b
143r	132g	102b
67r	87g	94b

70c	20m	30y	40k
60c	60m	70y	20k
30c	30m	50y	30k
0c	0m	10y	70k

58r	106g	116b
103r	89g	73b
143r	132g	102b
99r	99g	92b

0c	20m	50y	20k
60c	30m	10y	0k
50c	0m	10y	0k
30c	0m	0y	0k

211r	180g	119b
124r	155g	193b
141r	206g	228b
191r	226g	248b

0c	40m	50y	30k
70c	30m	30y	20k
70c	40m	40y	40k
0c	0m	10y	80k

187r	134g	95b
79r	123g	138b
67r	87g	94b
70r	70g	64b

III. Darker Tones

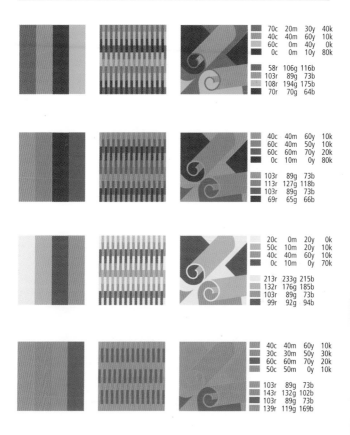

70c	20m	30y	40k
40c	40m	60y	10k
60c	0m	40y	0k
0c	0m	10y	80k

58r	106g	116b
103r	89g	73b
108r	194g	175b
70r	70g	64b

40c	40m	60y	10k
60c	40m	50y	10k
60c	60m	70y	20k
0c	10m	0y	80k

103r	89g	73b
113r	127g	118b
103r	89g	73b
69r	65g	66b

20c	0m	20y	0k
50c	10m	20y	10k
40c	40m	60y	10k
0c	10m	0y	70k

213r	233g	215b
132r	176g	185b
103r	89g	73b
99r	92g	94b

40c	40m	60y	10k
30c	30m	50y	30k
60c	60m	70y	20k
50c	50m	0y	10k

103r	89g	73b
143r	132g	102b
103r	89g	73b
139r	119g	169b

Quiet

Palette IV

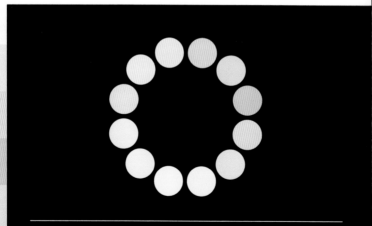

COLOR INDEX.96

IV. Light Tints

	0c	10m	0y	0k
	0c	10m	10y	0k

| | 253r | 238g | 242b |
| | 254r | 237g | 226b |

	0c	10m	10y	0k
	10c	10m	0y	0k

| | 254r | 237g | 226b |
| | 234r | 229g | 240b |

	10c	10m	0y	0k
	10c	0m	10y	0k

| | 234r | 229g | 240b |
| | 235r | 244g | 235b |

	0c	10m	10y	0k
	10c	0m	10y	0k

| | 254r | 237g | 226b |
| | 235r | 244g | 235b |

Quiet

				10c	0m	10y	0k
				10c	0m	0y	0k

235r 244g 235b
235r 245g 253b

				10c	10m	0y	0k
				10c	0m	0y	0k

234r 229g 240b
235r 245g 253b

				10c	10m	0y	0k
				10c	0m	10y	0k

234r 229g 240b
235r 244g 235b

				0c	10m	0y	0k
				10c	10m	0y	0k

253r 238g 242b
234r 229g 240b

IV. Light Tints

0c	10m	0y	0k
10c	0m	0y	0k
10c	0m	10y	0k

253r 238g 242b
235r 245g 253b
235r 244g 235b

0c	0m	10y	0k
10c	10m	0y	0k
10c	0m	10y	0k

255r 253g 237b
234r 229g 240b
235r 244g 235b

10c	0m	0y	0k
10c	0m	10y	0k
0c	10m	10y	0k

235r 245g 253b
235r 244g 235b
254r 237g 226b

0c	10m	0y	0k
10c	10m	0y	0k
10c	0m	10y	0k

253r 238g 242b
234r 229g 240b
235r 244g 235b

Quiet

10c	0m	0y	0k
10c	10m	0y	0k
10c	0m	10y	0k

235r	245g	253b
234r	229g	240b
235r	244g	235b

0c	10m	10y	0k
10c	10m	0y	0k
10c	0m	10y	0k

254r	237g	226b
234r	229g	240b
235r	244g	235b

0c	10m	0y	0k
10c	10m	0y	0k
10c	0m	10y	0k

253r	238g	242b
234r	229g	240b
235r	244g	235b

0c	10m	0y	0k
10c	0m	0y	0k
10c	10m	0y	0k

253r	238g	242b
235r	245g	253b
234r	229g	240b

IV. Light Tints

0c	10m	0y	0k
10c	0m	0y	0k
10c	0m	10y	0k
0c	10m	10y	0k

253r 238g 242b
235r 245g 253b
235r 244g 235b
254r 237g 226b

10c	0m	0y	0k
0c	10m	10y	0k
10c	10m	0y	0k
10c	0m	10y	0k

235r 245g 253b
254r 237g 226b
234r 229g 240b
235r 244g 235b

0c	10m	0y	0k
0c	10m	10y	0k
10c	10m	0y	0k
10c	0m	10y	0k

253r 238g 242b
254r 237g 226b
234r 229g 240b
235r 244g 235b

0c	10m	0y	0k
10c	0m	0y	0k
10c	10m	0y	0k
0c	10m	10y	0k

253r 238g 242b
235r 245g 253b
234r 229g 240b
254r 237g 226b

Quiet

0c	10m	0y	0k
10c	0m	0y	0k
10c	0m	10y	0k
0c	10m	10y	0k

253r 238g 242b
235r 245g 253b
235r 244g 235b
254r 237g 226b

0c	0m	20y	0k
0c	10m	10y	0k
10c	10m	0y	0k
10c	0m	10y	0k

255r 252g 218b
254r 237g 226b
234r 229g 240b
235r 244g 235b

0c	0m	20y	0k
10c	0m	0y	0k
10c	0m	10y	0k
0c	10m	10y	0k

255r 252g 218b
235r 245g 253b
235r 244g 235b
254r 237g 226b

0c	0m	20y	0k
0c	10m	0y	0k
10c	10m	0y	0k
10c	0m	10y	0k

255r 252g 218b
253r 238g 242b
234r 229g 240b
235r 244g 235b

IV. Light Tints

0c	0m	20y	0k
10c	0m	0y	0k
10c	10m	0y	0k
0c	10m	10y	0k

255r 252g 218b
235r 245g 253b
234r 229g 240b
254r 237g 226b

0c	0m	20y	0k
20c	0m	0y	0k
10c	10m	0y	0k
10c	0m	10y	0k

255r 252g 218b
213r 235g 250b
234r 229g 240b
235r 244g 235b

0c	20m	0y	0k
20c	0m	0y	0k
20c	20m	0y	0k
20c	0m	20y	0k

252r 219g 229b
213r 235g 250b
212r 202g 225b
213r 233g 215b

0c	20m	20y	0k
20c	0m	0y	0k
20c	20m	0y	0k
20c	0m	20y	0k

252r 217g 196b
213r 235g 250b
212r 202g 225b
213r 233g 215b

4.PROGRESSIVE

Every viewer has her/his own idea of what a progressive, cutting-edge palette is today, what it was yesterday, and what it might be tomorrow.

The hues and combinations featured in this chapter were selected because they are among those that seem to continually resurface in media that proclaims a trend-setting message.

How do you know what's in style and what's not? Observe, look, expose yourself to contemporary culture—allow your instinct for the contemporary to develop (if it's not already acute).

Look at the publications, web sites and retail venues of contemporary fashion, music and art. You may notice that there is a surprising amount of agreement on how to be different in pop culture.

Brainstorming Progressive Combinations:

Look! Trend-setting magazines, web sites, television, clothing, music packaging, interior design.

Progressive design is most successful when it is fresh and unexpected, yet still relevant and comprehensible to its audience.

Brave the shopping mall for an hour. How are colors being used in retail today?

How "progressive" is this audience? Are their assumptions the same as yours?

What is the competition doing? How can you do it differently?

Stretch ideas to the breaking point. Break into new territory.

How long of a "shelf-life" should this design have? Will it look dated before its time?

Progressive

Mixed palettes from this chapter

I. Mixed Palette

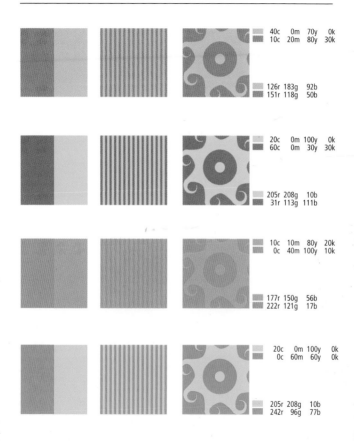

40c 0m 70y 0k
10c 20m 80y 30k

126r 183g 92b
151r 118g 50b

20c 0m 100y 0k
60c 0m 30y 30k

205r 208g 10b
31r 113g 111b

10c 10m 80y 20k
0c 40m 100y 10k

177r 150g 56b
222r 121g 17b

20c 0m 100y 0k
0c 60m 60y 0k

205r 208g 10b
242r 96g 77b

Progressive

10c 10m 50y 30k
0c 60m 60y 0k

147r 131g 86b
242r 96g 77b

10c 10m 50y 30k
0c 10m 50y 0k

147r 131g 86b
255r 213g 114b

0c 40m 70y 0k
0c 10m 20y 30k

254r 134g 71b
162r 139g 119b

20c 0m 100y 0k
80c 60m 20y 0k

254r 134g 71b
31r 113g 111b

I. Mixed Palette

0c 40m 100y 10k
0c 10m 30y 70k

222r 121g 17b
80r 69g 57b

0c 40m 100y 10k
30c 100m 10y 0k

222r 121g 17b
145r 18g 95b

20c 50m 10y 0k
0c 10m 50y 0k

205r 208g 10b
170r 107g 144b

20c 50m 10y 0k
10c 0m 60y 0k

170r 107g 144b
229r 227g 102b

Progressive

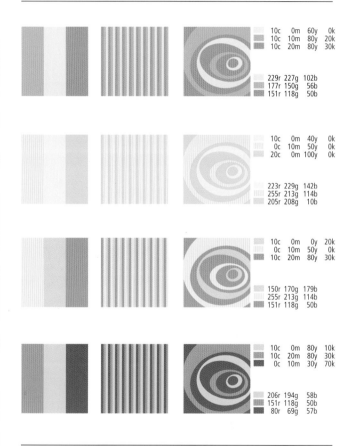

10c 0m 60y 0k
10c 10m 80y 20k
10c 20m 80y 30k

229r 227g 102b
177r 150g 56b
151r 118g 50b

10c 0m 40y 0k
0c 10m 50y 0k
20c 0m 100y 0k

223r 229g 142b
255r 213g 114b
205r 208g 10b

10c 0m 0y 20k
0c 10m 50y 0k
10c 20m 80y 30k

150r 170g 179b
255r 213g 114b
151r 118g 50b

10c 0m 80y 10k
10c 20m 80y 30k
0c 10m 30y 70k

206r 194g 58b
151r 118g 50b
80r 69g 57b

I. Mixed Palette

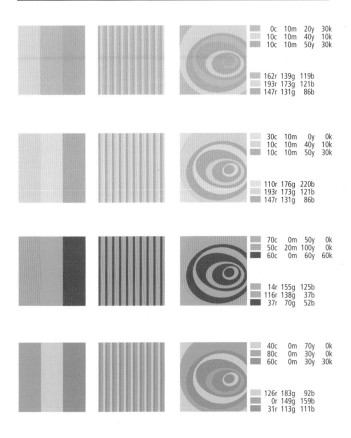

0c	10m	20y	30k
10c	10m	40y	10k
10c	10m	50y	30k

162r 139g 119b
193r 173g 121b
147r 131g 86b

30c	10m	0y	0k
10c	10m	40y	10k
10c	10m	50y	30k

110r 176g 220b
193r 173g 121b
147r 131g 86b

70c	0m	50y	0k
50c	20m	100y	0k
60c	0m	60y	60k

14r 155g 125b
116r 138g 37b
37r 70g 52b

40c	0m	70y	0k
80c	0m	30y	0k
60c	0m	30y	30k

126r 183g 92b
0r 149g 159b
31r 113g 111b

Progressive

90c 60m 0y 10k
0c 20m 20y 20k
50c 10m 10y 20k

0r 63g 122b
187r 142g 128b
52r 123g 146b

90c 60m 0y 10k
50c 10m 10y 20k
100c 60m 30y 40k

0r 63g 122b
52r 123g 146b
0r 44g 67b

20c 50m 10y 0k
10c 20m 10y 0k
30c 70m 10y 0k

170r 107g 144b
206r 173g 184b
144r 74g 123b

20c 50m 10y 0k
10c 10m 10y 0k
30c 100m 10y 0k

170r 107g 144b
207r 201g 199b
145r 18g 95b

I. Mixed Palette

10c	50m	50y	0k
0c	30m	50y	0k
0c	60m	60y	0k

210r	110g	94b
254r	156g	105b
242r	96g	77b

10c	20m	100y	0k
0c	30m	60y	0k
0c	40m	100y	10k

231r	171g	0b
255r	156g	90b
222r	121g	17b

20c	80m	100y	10k
0c	50m	80y	0k
30c	90m	100y	20k

159r	56g	27b
250r	114g	54b
122r	37g	27b

20c	80m	100y	10k
10c	20m	100y	0k
30c	90m	100y	20k

159r	56g	27b
231r	171g	0b
122r	37g	27b

Progressive

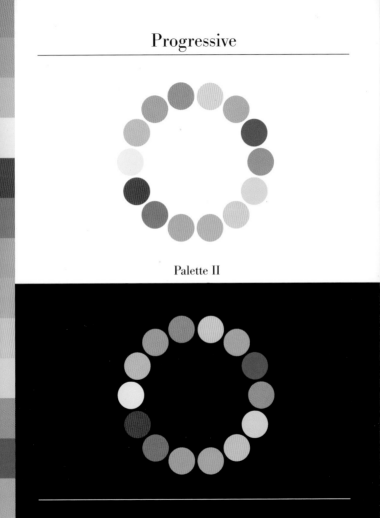

Palette II

			10c	20m	80y	30k
			0c	70m	70y	10k

151r	118g	50b
207r	73g	57b

90c	60m	0y	10k
10c	10m	80y	20k

0r	63g	122b
177r	150g	56b

10c	20m	100y	0k
0c	50m	70y	0k

231r	171g	0b
249r	114g	68b

10c	10m	80y	20k
0c	30m	60y	0k

177r	150g	56b
255r	156g	90b

Progressive

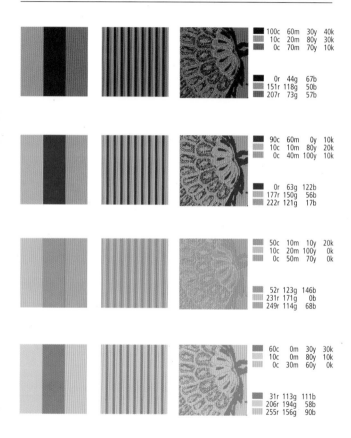

100c	60m	30y	40k
10c	20m	80y	30k
0c	70m	70y	10k

0r	44g	67b
151r	118g	50b
207r	73g	57b

90c	60m	0y	10k
10c	10m	80y	20k
0c	40m	100y	10k

0r	63g	122b
177r	150g	56b
222r	121g	17b

50c	10m	10y	20k
10c	20m	100y	0k
0c	50m	70y	0k

52r	123g	146b
231r	171g	0b
249r	114g	68b

60c	0m	30y	30k
10c	0m	80y	10k
0c	30m	60y	0k

31r	113g	111b
206r	194g	58b
255r	156g	90b

II. Progressive Naturals

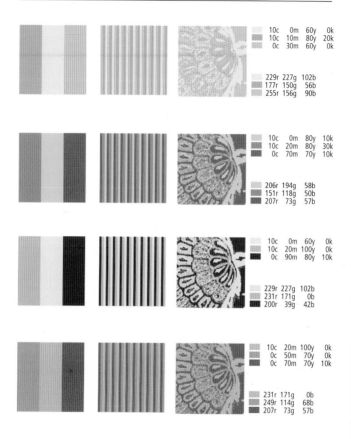

10c	0m	60y	0k
10c	10m	80y	20k
0c	30m	60y	0k

229r 227g 102b
177r 150g 56b
255r 156g 90b

10c	0m	80y	10k
10c	20m	80y	30k
0c	70m	70y	10k

206r 194g 58b
151r 118g 50b
207r 73g 57b

10c	0m	60y	0k
10c	20m	100y	0k
0c	90m	80y	10k

229r 227g 102b
231r 171g 0b
200r 39g 42b

10c	20m	100y	0k
0c	50m	70y	0k
0c	70m	70y	10k

231r 171g 0b
249r 114g 68b
207r 73g 57b

Progressive

0c 70m 70y 10k
0c 50m 70y 0k
10c 20m 80y 30k
10c 0m 80y 10k

207r 73g 57b
249r 114g 68b
151r 118g 50b
206r 194g 58b

0c 40m 100y 10k
0c 30m 60y 0k
10c 10m 80y 20k
10c 0m 60y 0k

222r 121g 17b
255r 156g 90b
177r 150g 56b
229r 227g 102b

90c 60m 0y 10k
50c 10m 10y 20k
10c 10m 80y 20k
10c 20m 80y 30k

0r 63g 122b
52r 123g 146b
177r 150g 56b
151r 118g 50b

100c 60m 30y 40k
60c 0m 30y 30k
10c 10m 80y 20k
10c 0m 60y 0k

0r 44g 67b
31r 113g 111b
177r 150g 56b
229r 227g 102b

II. Progressive Naturals

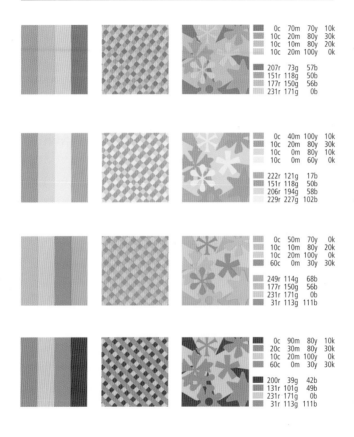

0c	70m	70y	10k
10c	20m	80y	30k
10c	10m	80y	20k
10c	20m	100y	0k

207r	73g	57b
151r	118g	50b
177r	150g	56b
231r	171g	0b

0c	40m	100y	10k
10c	20m	80y	30k
10c	0m	80y	10k
10c	0m	60y	0k

222r	121g	17b
151r	118g	50b
206r	194g	58b
229r	227g	102b

0c	50m	70y	0k
10c	10m	80y	20k
10c	20m	100y	0k
60c	0m	30y	30k

249r	114g	68b
177r	150g	56b
231r	171g	0b
31r	113g	111b

0c	90m	80y	10k
20c	30m	80y	30k
10c	20m	100y	0k
60c	0m	30y	30k

200r	39g	42b
131r	101g	49b
231r	171g	0b
31r	113g	111b

Color speaks to our eyes just as words do to our ears.

What happens when we "speak" visual nonsense?

Could an unexpected application of color add strength to your message? Could an unusual hue draw attention to an image without distorting its message?

Use layer, masking and HSB (hue, saturation, brightness) controls within image-altering software such as Photoshop to alter reality a lot or a little.

Progressive

Palette III

III. Urban Chic

10c	10m	50y	30k
30c	10m	0y	0k

147r 131g 86b
110r 176g 220b

0c 10m 20y 30k
10c 10m 50y 30k

162r 139g 119b
147r 131g 86b

10c 10m 50y 30k
10c 80m 80y 10k

147r 131g 86b
179r 56g 45b

10c 10m 40y 10k
0c 40m 70y 0k

193r 173g 121b
254r 134g 71b

Progressive

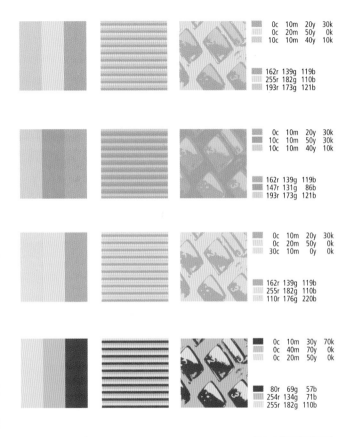

0c	10m	20y	30k
0c	20m	50y	0k
10c	10m	40y	10k

162r 139g 119b
255r 182g 110b
193r 173g 121b

0c	10m	20y	30k
10c	10m	50y	30k
10c	10m	40y	10k

162r 139g 119b
147r 131g 86b
193r 173g 121b

0c	10m	20y	30k
0c	20m	50y	0k
30c	10m	0y	0k

162r 139g 119b
255r 182g 110b
110r 176g 220b

0c	10m	30y	70k
0c	40m	70y	0k
0c	20m	50y	0k

80r 69g 57b
254r 134g 71b
255r 182g 110b

III. Urban Chic

0c	10m	30y	70k
10c	10m	50y	30k
30c	10m	0y	0k

80r	69g	57b
147r	131g	86b
110r	176g	220b

0c	10m	30y	70k
10c	10m	40y	10k
0c	20m	50y	0k

80r	69g	57b
193r	173g	121b
255r	182g	110b

80c	50m	60y	40k
10c	10m	50y	30k
10c	80m	80y	10k

26r	54g	54b
147r	131g	86b
179r	56g	45b

80c	50m	60y	40k
10c	10m	40y	10k
0c	40m	70y	0k

26r	54g	54b
193r	173g	121b
254r	134g	71b

Progressive

0c 10m 20y 30k
0c 10m 30y 70k
10c 10m 40y 10k
10c 10m 50y 30k

162r 139g 119b
80r 69g 57b
193r 173g 121b
147r 131g 86b

0c 40m 70y 0k
0c 20m 50y 0k
10c 10m 40y 10k
10c 10m 50y 30k

254r 134g 71b
255r 182g 110b
193r 173g 121b
147r 131g 86b

30c 90m 100y 20k
10c 80m 80y 10k
10c 10m 40y 10k
10c 10m 50y 30k

122r 37g 27b
179r 56g 45b
193r 173g 121b
147r 131g 86b

0c 20m 50y 0k
30c 10m 0y 0k
0c 40m 70y 0k
0c 10m 20y 30k

255r 182g 110b
110r 176g 220b
254r 134g 71b
162r 139g 119b

III. Urban Chic

60c	90m	0y	10k
40c	80m	0y	10k
60c	90m	60y	30k
0c	10m	30y	70k

75r	35g	99b
108r	52g	110b
67r	30g	47b
80r	69g	57b

60c	90m	0y	10k
40c	80m	0y	10k
10c	80m	80y	0k
30c	90m	100y	20k

75r	35g	99b
108r	52g	110b
179r	56g	45b
122r	37g	27b

0c	10m	30y	70k
60c	90m	0y	10k
0c	10m	20y	30k
10c	80m	80y	10k

80r	69g	57b
75r	35g	99b
162r	139g	119b
179r	56g	45b

0c	10m	30y	70k
30c	80m	100y	0k
10c	10m	50y	30k
30c	90m	100y	20k

80r	69g	57b
155r	59g	29b
147r	131g	86b
122r	37g	27b

Progressive

60c	90m	60y	30k
0c	10m	20y	30k
0c	20m	50y	0k
10c	10m	40y	10k

67r	30g	47b
162r	139g	119b
255r	182g	110b
193r	173g	121b

60c	90m	60y	30k
30c	10m	0y	0k
0c	40m	70y	0k
10c	10m	50y	30k

67r	30g	47b
110r	176g	220b
254r	134g	71b
147r	131g	86b

0c	10m	30y	70k
0c	10m	20y	30k
0c	40m	70y	0k
0c	20m	50y	0k

80r	69g	57b
162r	139g	119b
254r	134g	71b
255r	182g	110b

0c	10m	30y	70k
30c	70m	10y	0k
10c	10m	50y	30k
0c	10m	20y	30k

80r	69g	57b
144r	74g	123b
147r	131g	86b
162r	139g	119b

III. Urban Chic

80c	50m	60y	40k
10c	10m	50y	30k
10c	10m	40y	10k
0c	20m	50y	0k

26r	54g	54b
147r	131g	86b
193r	173g	121b
255r	182g	110b

80c	50m	60y	40k
20c	30m	80y	30k
0c	40m	70y	0k
0c	20m	50y	0k

26r	54g	54b
131r	101g	49b
254r	134g	71b
255r	182g	110b

100c	60m	30y	40k
40c	80m	0y	10k
10c	10m	50y	30k
10c	80m	80y	10k

0r	44g	67b
108r	52g	110b
147r	131g	86b
179r	56g	45b

100c	60m	30y	40k
20c	30m	80y	30k
30c	90m	100y	20k
10c	80m	80y	10k

0r	44g	67b
131r	101g	49b
122r	37g	27b
179r	56g	45b

Progressive

Palette IV

IV. Fashion Inspired

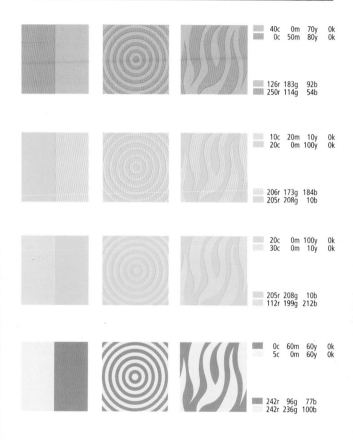

40c	0m	70y	0k
0c	50m	80y	0k

126r 183g 92b
250r 114g 54b

10c	20m	10y	0k
20c	0m	100y	0k

206r 173g 184b
205r 208g 10b

20c	0m	100y	0k
30c	0m	10y	0k

205r 208g 10b
112r 199g 212b

0c	60m	60y	0k
5c	0m	60y	0k

242r 96g 77b
242r 236g 100b

Progressive

10c	0m	40y	0k
0c	10m	50y	0k
20c	0m	10y	0k

223r 229g 142b
255r 213g 114b
158r 215g 215b

5c	0m	60y	0k
10c	0m	40y	0k
30c	0m	10y	0k

242r 236g 100b
223r 229g 142b
112r 199g 212b

20c	0m	100y	0k
40c	0m	70y	0k
30c	0m	10y	0k

205r 208g 10b
126r 183g 92b
112r 199g 212b

80c	0m	30y	0k
0c	10m	50y	0k
5c	0m	60y	0k

0r 149g 159b
255r 213g 114b
242r 236g 100b

IV. Fashion Inspired

80c	0m	30y	0k
0c	50m	80y	0k
30c	0m	10y	0k

0r	149g	159b
250r	114g	54b
112r	199g	212b

80c	60m	20y	0k
40c	0m	70y	0k
0c	50m	80y	0k

22r	73g	116b
126r	183g	92b
250r	114g	54b

80c	60m	20y	0k
40c	0m	70y	0k
20c	0m	100y	0k

22r	73g	116b
126r	183g	92b
205r	208g	10b

90c	80m	0y	30k
0c	30m	20y	40k
5c	0m	60y	0k

4r	36g	83b
134r	97g	95b
242r	236g	100b

Progressive

30c	0m	10y	0k
20c	0m	100y	0k
10c	0m	40y	0k
20c	0m	10y	0k

112r	199g	212b
205r	208g	10b
223r	229g	142b
158r	215g	215b

30c	0m	10y	0k
0c	10m	50y	0k
0c	50m	80y	0k
20c	0m	100y	0k

112r	199g	212b
255r	213g	114b
250r	114g	54b
205r	208g	10b

0c	30m	20y	40k
0c	20m	20y	20k
0c	10m	50y	0k
0c	50m	80y	0k

134r	97g	95b
187r	142g	128b
255r	213g	114b
250r	114g	54b

0c	30m	20y	40k
0c	20m	20y	20k
20c	0m	10y	0k
5c	0m	60y	0k

134r	97g	95b
187r	142g	128b
158r	215g	215b
242r	236g	100b

IV. Fashion Inspired

10c	0m	40y	0k
20c	80m	100y	0k
0c	50m	80y	0k
0c	10m	50y	0k

223r	229g	142b
179r	60g	27b
250r	114g	54b
255r	213g	114b

0c	30m	20y	40k
80c	0m	30y	0k
40c	0m	70y	0k
0c	50m	80y	0k

134r	97g	95b
0r	149g	159b
126r	183g	92b
250r	114g	54b

80c	0m	30y	0k
20c	80m	100y	0k
0c	10m	50y	0k
0c	20m	20y	20k

0r	149g	159b
179r	60g	27b
255r	213g	114b
187r	142g	128b

80c	0m	30y	0k
30c	0m	10y	0k
20c	0m	100y	0k
0c	50m	80y	0k

0r	149g	159b
112r	199g	212b
205r	208g	10b
250r	114g	54b

Progressive

Palette V

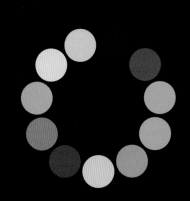

V. Eclectic Mix

70c 0m 50y 0k	0c 30m 50y 0k
14r 155g 125b	254r 156g 105b

30c 100m 10y 0k	50c 20m 100y 0k
145r 18g 95b	250r 114g 54b

60c 0m 50y 90k	30c 100m 10y 0k
21r 30g 26b	145r 18g 95b

0c 60m 60y 0k	60c 0m 60y 60k
242r 96g 77b	37r 70g 52b

Progressive

10c	0m	0y	20k
0c	30m	50y	0k
10c	20m	10y	0k

150r 170g 179b
254r 156g 105b
206r 173g 184b

10c	50m	50y	0k
10c	0m	0y	20k
20c	50m	10y	0k

210r 110g 94b
150r 170g 179b
170r 107g 144b

30c	100m	10y	0k
20c	50m	10y	0k
10c	0m	0y	20k

145r 18g 95b
170r 107g 144b
150r 170g 179b

20c	50m	10y	0k
0c	30m	50y	0k
0c	50m	80y	0k

170r 107g 144b
254r 156g 105b
250r 114g 54b

V. Eclectic Mix

70c	0m	50y	0k
0c	30m	50y	0k
0c	60m	60y	0k

14r	155g	125b
254r	156g	105b
242r	96g	77b

0c	60m	60y	0k
30c	100m	10y	0k
0c	50m	80y	0k

242r	96g	77b
145r	18g	95b
250r	114g	54b

0c	60m	60y	0k
60c	0m	50y	90k
30c	100m	10y	0k

242r	96g	77b
21r	30g	26b
145r	18g	95b

0c	60m	60y	0k
60c	0m	60y	60k
0c	50m	80y	0k

242r	96g	77b
37r	70g	52b
250r	114g	54b

Progressive

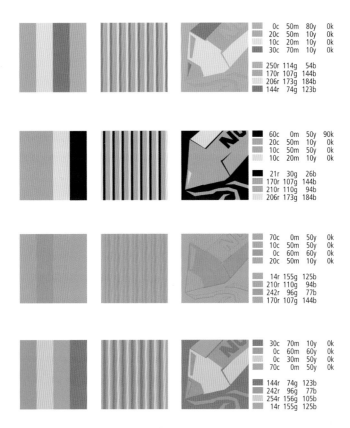

0c	50m	80y	0k
20c	50m	10y	0k
10c	20m	10y	0k
30c	70m	10y	0k

250r	114g	54b
170r	107g	144b
206r	173g	184b
144r	74g	123b

60c	0m	50y	90k
20c	50m	10y	0k
10c	50m	50y	0k
10c	20m	10y	0k

21r	30g	26b
170r	107g	144b
210r	110g	94b
206r	173g	184b

70c	0m	50y	0k
10c	50m	50y	0k
0c	60m	60y	0k
20c	50m	10y	0k

14r	155g	125b
210r	110g	94b
242r	96g	77b
170r	107g	144b

30c	70m	10y	0k
0c	60m	60y	0k
0c	30m	50y	0k
70c	0m	50y	0k

144r	74g	123b
242r	96g	77b
254r	156g	105b
14r	155g	125b

V. Eclectic Mix

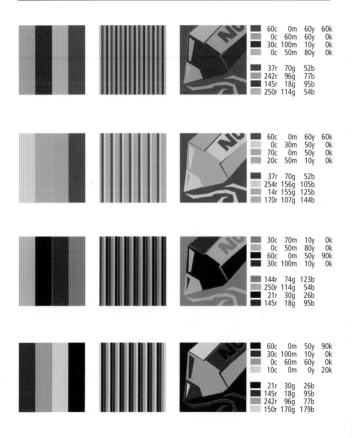

60c	0m	60y	60k
0c	60m	60y	0k
30c	100m	10y	0k
0c	50m	80y	0k

37r	70g	52b
242r	96g	77b
145r	18g	95b
250r	114g	54b

60c	0m	60y	60k
0c	30m	50y	0k
70c	0m	50y	0k
20c	50m	10y	0k

37r	70g	52b
254r	156g	105b
14r	155g	125b
170r	107g	144b

30c	70m	10y	0k
0c	50m	80y	0k
60c	0m	50y	90k
30c	100m	10y	0k

144r	74g	123b
250r	114g	54b
21r	30g	26b
145r	18g	95b

60c	0m	50y	90k
30c	100m	10y	0k
0c	60m	60y	0k
10c	0m	0y	20k

21r	30g	26b
145r	18g	95b
242r	96g	77b
150r	170g	179b

5.RICH

Hues of royalty, tradition, history and wealth. Hues and combinations that have appeared and re-appeared across time in places of affluence and honor, or in places that aspire to project the essence of these attributes.

Violets and deep blues are often combined with full shades of green, gold, red and maroon. Strong grays and naturals are also seen in the tapestries, decorations and arts of the wealthy—often in the role of supporting the richer primary and secondary colors.

Notice that in many of the combinations featured here, the contrast between values is limited. Combinations of high contrast are often avoided since the "spark" created by contrast might be seen as contrary to the ideals of tradition and stability.

Brainstorming Rich Color Schemes:

Investigate images of royalty, wealth, affluent society.

Golf, wine, luxury cars and boats, cigars, fine clothing.

There are similarities and differences between the contemporary exhibition of wealth, and the way that "old money" is displayed. Which is the right look for your project? Either? Both? Neither?

Sometimes richness is dark, heavy and ornate. Sometimes it is light, bright and minimalistic. Sometimes it contains aspects of both approaches. What is best here?

Flaunt it? Tasteful restraint?

What, besides color, can enforce your message of richness? Ornament? Typography? Fabric? Images? Tone of writing?

Rich

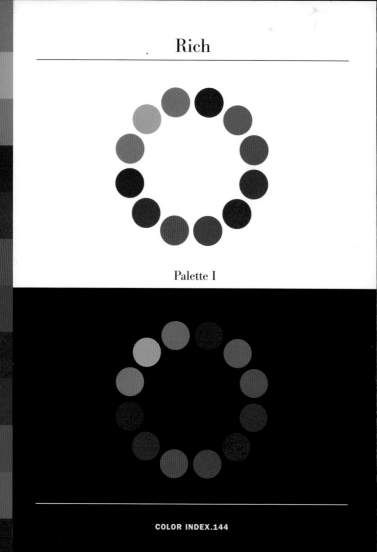

Palette I

I. Deep Hues

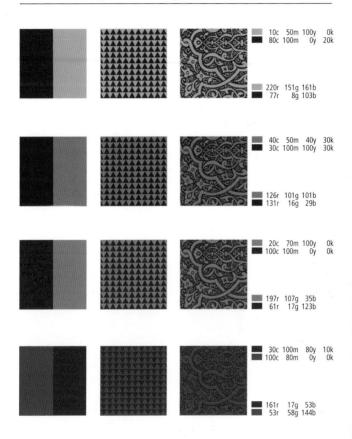

10c 50m 100y 0k
80c 100m 0y 20k

220r 151g 161b
77r 8g 103b

40c 50m 40y 30k
30c 100m 100y 30k

126r 101g 101b
131r 16g 29b

20c 70m 100y 0k
100c 100m 0y 0k

197r 107g 35b
61r 17g 123b

30c 100m 80y 10k
100c 80m 0y 0k

161r 17g 53b
53r 58g 144b

Rich

30c	100m	80y	10k
100c	80m	0y	0k
80c	100m	0y	20k

161r	17g	53b
53r	58g	144b
77r	8g	103b

20c	70m	100y	0k
30c	100m	100y	30k
100c	40m	80y	20k

197r	107g	35b
131r	16g	29b
0r	96g	75b

40c	50m	40y	30k
100c	100m	0y	0k
100c	30m	40y	20k

126r	101g	101b
61r	17g	123b
0r	110g	125b

10c	50m	100y	0k
20c	70m	100y	0k
100c	80m	0y	0k

220r	151g	161b
197r	107g	35b
53r	58g	144b

I. Deep Hues

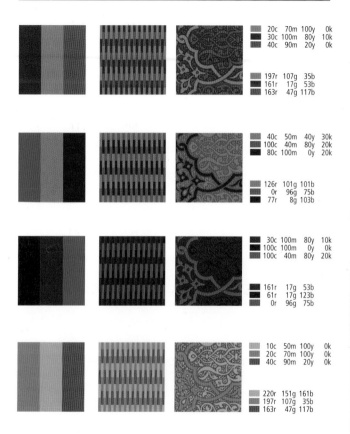

20c	70m	100y	0k
30c	100m	80y	10k
40c	90m	20y	0k

197r	107g	35b
161r	17g	53b
163r	47g	117b

40c	50m	40y	30k
100c	40m	80y	20k
80c	100m	0y	20k

126r	101g	101b
0r	96g	75b
77r	8g	103b

30c	100m	80y	10k
100c	100m	0y	0k
100c	40m	80y	20k

161r	17g	53b
61r	17g	123b
0r	96g	75b

10c	50m	100y	0k
20c	70m	100y	0k
40c	90m	20y	0k

220r	151g	161b
197r	107g	35b
163r	47g	117b

Rich

30c	100m	80y	10k
100c	80m	0y	0k
80c	100m	0y	20k
20c	70m	100y	0k

161r	17g	53b
53r	58g	144b
77r	8g	103b
197r	107g	35b

20c	70m	100y	0k
30c	100m	100y	30k
100c	40m	80y	20k
40c	50m	40y	30k

197r	107g	35b
131r	16g	29b
0r	96g	75b
126r	101g	101b

40c	50m	40y	30k
30c	100m	100y	30k
100c	100m	0y	0k
100c	30m	40y	20k

126r	101g	101b
131r	16g	29b
61r	17g	123b
0r	110g	125b

10c	50m	100y	0k
20c	70m	100y	0k
100c	80m	0y	0k
80c	100m	0y	20k

220r	151g	161b
197r	107g	35b
53r	58g	144b
77r	8g	103b

I. Deep Hues

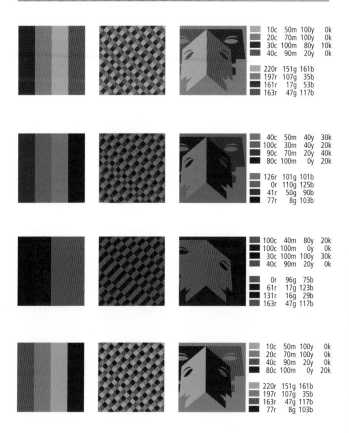

10c	50m	100y	0k
20c	70m	100y	0k
30c	100m	80y	10k
40c	90m	20y	0k

220r	151g	161b
197r	107g	35b
161r	17g	53b
163r	47g	117b

40c	50m	40y	30k
100c	30m	40y	20k
90c	70m	20y	40k
80c	100m	0y	20k

126r	101g	101b
0r	110g	125b
41r	50g	90b
77r	8g	103b

100c	40m	80y	20k
100c	100m	0y	0k
30c	100m	100y	30k
40c	90m	20y	0k

0r	96g	75b
61r	17g	123b
131r	16g	29b
163r	47g	117b

10c	50m	100y	0k
20c	70m	100y	0k
40c	90m	20y	0k
80c	100m	0y	20k

220r	151g	161b
197r	107g	35b
163r	47g	117b
77r	8g	103b

Rich

Palette II

II. Deep, Muted Hues

60c 70m 40y 30k
20c 40m 60y 0k

95r 67g 87b
206r 163g 111b

30c 60m 90y 40k
70c 50m 30y 40k

121r 80g 33b
68r 77g 97b

50c 40m 60y 30k
70c 50m 40y 20k

108r 108g 84b
85r 98g 112b

50c 40m 20y 40k
40c 50m 60y 40k

98r 96g 113b
110r 88g 69b

Rich

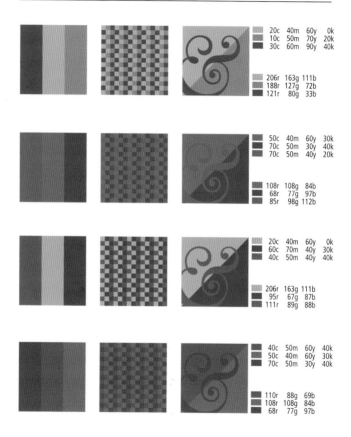

20c 40m 60y 0k
10c 50m 70y 20k
30c 60m 90y 40k

206r 163g 111b
188r 127g 72b
121r 80g 33b

50c 40m 60y 30k
70c 50m 30y 40k
70c 50m 40y 20k

108r 108g 84b
68r 77g 97b
85r 98g 112b

20c 40m 60y 0k
60c 70m 40y 30k
40c 50m 40y 40k

206r 163g 111b
95r 67g 87b
111r 89g 88b

40c 50m 60y 40k
50c 40m 60y 30k
70c 50m 30y 40k

110r 88g 69b
108r 108g 84b
68r 77g 97b

II. Deep, Muted Hues

30c	60m	90y	40k
30c	70m	70y	40k
50c	40m	60y	30k

121r	80g	33b
121r	66g	52b
108r	108g	84b

10c	50m	70y	20k
50c	40m	20y	40k
70c	50m	30y	40k

188r	127g	72b
98r	96g	113b
68r	77g	97b

30c	60m	90y	40k
30c	70m	70y	40k
70c	50m	40y	20k

121r	80g	33b
121r	66g	52b
85r	98g	112b

20c	40m	60y	0k
10c	50m	70y	20k
40c	50m	40y	40k

206r	163g	111b
188r	127g	72b
111r	89g	88b

Rich

20c	40m	60y	0k
10c	50m	70y	20k
30c	60m	90y	40k
30c	70m	70y	40k

206r	163g	111b
188r	127g	72b
121r	80g	33b
121r	66g	52b

40c	50m	60y	40k
50c	40m	60y	30k
70c	50m	30y	40k
70c	50m	40y	20k

110r	88g	69b
108r	108g	84b
68r	77g	97b
85r	98g	112b

20c	40m	60y	0k
50c	40m	20y	40k
60c	70m	40y	30k
40c	50m	40y	40k

206r	163g	111b
98r	96g	113b
95r	67g	87b
111r	89g	88b

20c	40m	60y	0k
40c	50m	60y	40k
50c	40m	60y	30k
70c	50m	30y	40k

206r	163g	111b
110r	88g	69b
108r	108g	84b
68r	77g	97b

II. Deep, Muted Hues

30c	60m	90y	40k
30c	70m	70y	40k
40c	50m	60y	40k
50c	40m	60y	30k

121r	80g	33b
121r	66g	52b
110r	88g	69b
108r	108g	84b

10c	50m	70y	20k
50c	40m	20y	40k
60c	70m	40y	30k
70c	50m	30y	40k

188r	127g	72b
98r	96g	113b
95r	67g	87b
68r	77g	97b

30c	60m	90y	40k
30c	70m	70y	40k
70c	50m	30y	40k
70c	50m	40y	20k

121r	80g	33b
121r	66g	52b
68r	77g	97b
85r	98g	112b

20c	40m	60y	0k
10c	50m	70y	20k
40c	50m	40y	40k
70c	50m	40y	20k

206r	163g	111b
188r	127g	72b
111r	89g	88b
85r	98g	112b

ECHOING

Designing a piece around an existing photo or illustration?

Here are some suggestions for finding a palette that will harmoniously compliment an image.

Start by locating "meaningful" hues within the photo or illustration. Isolate them in a palette of their own for future reference and experimentation.

Try using these colors in different areas of a design and in different amounts.

Which colors best emphasize the overall message? Should the colors be darkened, lightened or otherwise adjusted?

Below, the rider's helmet and jersey provide hues for typography that has been added to the original image. The colors in the type make "visual sense" since they also appear in the photo.

Sometimes a color that only appears in small amounts in an image can be effectively brought to prominence in other areas of the design. In the sample above, a blue that only appears in the rider's gloves is used heavily in the background. The red of the jersey and the helmet's yellow are also echoed in the design.

Below, the yellow of the helmet provides a powerful backdrop for the entire image. Notice how the blue type is used to keep the helmet from "melting" into the background. The green and red, though prominent in the photo, are used only sparingly in the background.

Rich

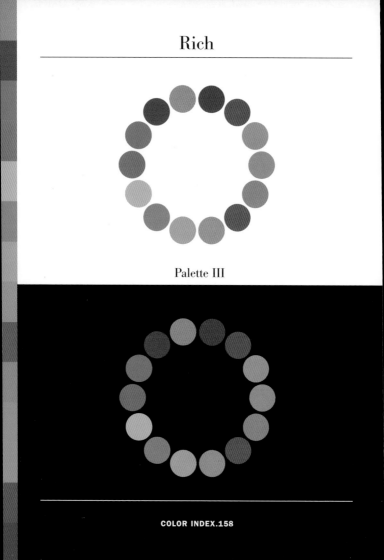

Palette III

III. Historical Combinations

40c	30m	50y	30k
60c	20m	40y	10k

126r 126g 102b
108r 154g 146b

60c 20m 40y 20k
30c 70m 40y 0k

98r 140g 133b
184r 102g 117b

10c 80m 80y 10k
20c 40m 80y 0k

197r 78g 55b
204r 163g 74b

70c 70m 10y 0k
10c 70m 80y 10k

110r 85g 147b
200r 101g 58b

Rich

70c	70m	60y	40k
40c	90m	80y	20k

68r	56g	62b
133r	45g	51b

40c	90m	40y	0k
30c	90m	100y	0k

162r	50g	100b
175r	58g	41b

60c	20m	40y	10k
20c	60m	40y	10k

108r	154g	146b
188r	116g	115b

10c	80m	80y	10k
40c	90m	80y	20k

197r	78g	55b
133r	45g	51b

III. Historical Combinations

40c	90m	40y	0k
30c	70m	40y	0k
40c	90m	80y	20k

162r	50g	100b
184r	102g	117b
133r	45g	51b

10c	80m	80y	10k
60c	20m	40y	10k
60c	20m	40y	20k

197r	78g	55b
108r	154g	146b
98r	140g	133b

40c	30m	50y	30k
70c	70m	60y	40k
60c	20m	40y	20k

126r	126g	102b
68r	56g	62b
98r	140g	133b

10c	70m	80y	10k
30c	90m	100y	0k
40c	90m	80y	20k

200r	101g	58b
175r	58g	41b
133r	45g	51b

Rich

10c	80m	80y	10k
40c	90m	40y	0k
30c	70m	40y	0k

197r	78g	55b
162r	50g	100b
184r	102g	117b

40c	30m	50y	30k
70c	70m	60y	40k
40c	90m	80y	20k

126r	126g	102b
68r	56g	62b
133r	45g	51b

70c	70m	10y	0k
20c	40m	80y	0k
10c	70m	80y	10k

110r	85g	147b
204r	163g	74b
200r	101g	58b

40c	30m	50y	30k
70c	70m	60y	40k
30c	70m	40y	0k

126r	126g	102b
68r	56g	62b
184r	102g	117b

III. Historical Combinations

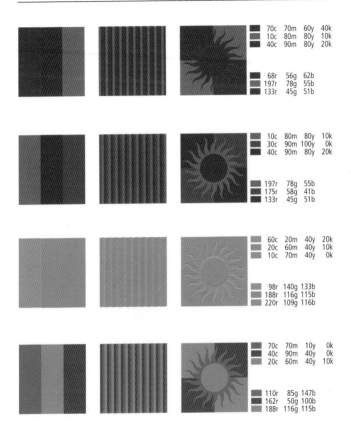

70c	70m	60y	40k
10c	80m	80y	10k
40c	90m	80y	20k

68r	56g	62b
197r	78g	55b
133r	45g	51b

10c	80m	80y	10k
30c	90m	100y	0k
40c	90m	80y	20k

197r	78g	55b
175r	58g	41b
133r	45g	51b

60c	20m	40y	20k
20c	60m	40y	10k
10c	70m	40y	0k

98r	140g	133b
188r	116g	115b
220r	109g	116b

70c	70m	10y	0k
40c	90m	40y	0k
20c	60m	40y	10k

110r	85g	147b
162r	50g	100b
188r	116g	115b

Rich

40c	90m	40y	0k
30c	70m	40y	0k
20c	60m	40y	10k
40c	90m	80y	20k

162r	50g	100b
184r	102g	117b
188r	116g	115b
133r	45g	51b

70c	70m	10y	0k
10c	80m	80y	10k
60c	20m	40y	10k
60c	20m	40y	20k

110r	85g	147b
197r	78g	55b
108r	154g	146b
98r	140g	133b

40c	30m	50y	30k
70c	70m	60y	40k
60c	20m	40y	10k
60c	20m	40y	20k

126r	126g	102b
68r	56g	62b
108r	154g	146b
98r	140g	133b

20c	40m	80y	0k
10c	70m	80y	10k
30c	90m	100y	0k
40c	90m	80y	20k

204r	163g	74b
200r	101g	58b
175r	58g	41b
133r	45g	51b

III. Historical Combinations

70c	70m	10y	0k
10c	80m	80y	10k
40c	90m	40y	0k
30c	70m	40y	0k

110r	85g	147b
197r	78g	55b
162r	50g	100b
184r	102g	117b

40c	30m	50y	30k
70c	70m	60y	40k
30c	90m	100y	0k
40c	90m	80y	20k

126r	126g	102b
68r	56g	62b
175r	58g	41b
133r	45g	51b

70c	70m	10y	0k
20c	40m	80y	0k
10c	70m	80y	10k
60c	20m	40y	10k

110r	85g	147b
204r	163g	74b
200r	101g	58b
108r	154g	146b

40c	30m	50y	30k
70c	70m	60y	40k
30c	70m	40y	0k
10c	70m	40y	0k

126r	126g	102b
68r	56g	62b
184r	102g	117b
220r	109g	116b

Rich

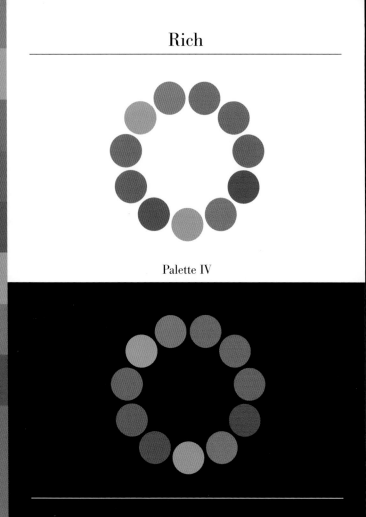

Palette IV

IV. Slightly Muted, Rich Hues

10c 50m 80y 10k
40c 80m 90y 20k

205r 139g 62b
133r 65g 44b

20c 40m 50y 20k
60c 60m 80y 40k

174r 137g 106b
80r 70g 47b

60c 30m 70y 40k
10c 80m 90y 10k

76r 100g 67b
197r 78g 43b

30c 40m 50y 40k
60c 30m 30y 40k

125r 104g 84b
80r 102g 110b

Rich

10c	50m	80y	10k
20c	40m	50y	20k
30c	40m	50y	40k

205r	139g	62b
174r	137g	106b
125r	104g	84b

10c	80m	90y	10k
60c	30m	70y	40k
60c	30m	30y	40k

197r	78g	43b
76r	100g	67b
80r	102g	110b

10c	80m	80y	20k
40c	80m	90y	20k
60c	60m	80y	40k

180r	70g	50b
133r	65g	44b
80r	70g	47b

40c	80m	90y	20k
60c	30m	70y	40k
30c	40m	50y	40k

133r	65g	44b
76r	100g	67b
125r	104g	84b

IV. Slightly Muted, Rich Hues

30c	40m	50y	40k
60c	60m	80y	40k
60c	30m	30y	40k

125r	104g	84b
80r	70g	47b
80r	102g	110b

10c	50m	80y	10k
40c	80m	90y	20k
20c	40m	50y	20k

205r	139g	62b
133r	65g	44b
174r	137g	106b

60c	30m	50y	40k
60c	30m	70y	40k
10c	80m	90y	10k

78r	101g	89b
76r	100g	67b
197r	78g	43b

10c	50m	80y	10k
60c	30m	50y	40k
60c	30m	30y	40k

205r	139g	62b
78r	101g	89b
80r	102g	110b

Rich

10c	50m	80y	10k
20c	40m	50y	20k
30c	40m	50y	40k
60c	60m	80y	40k

205r	139g	62b
174r	137g	106b
125r	104g	84b
80r	70g	47b

10c	80m	90y	10k
60c	30m	70y	40k
60c	30m	50y	40k
60c	30m	30y	40k

197r	78g	43b
76r	100g	67b
78r	101g	89b
80r	102g	110b

10c	80m	60y	0k
10c	80m	80y	20k
40c	80m	90y	20k
60c	60m	80y	40k

215r	84g	85b
180r	70g	50b
133r	65g	44b
80r	70g	47b

40c	80m	90y	20k
20c	40m	50y	20k
30c	40m	50y	40k
60c	30m	70y	40k

133r	65g	44b
174r	137g	106b
125r	104g	84b
76r	100g	67b

IV. Slightly Muted, Rich Hues

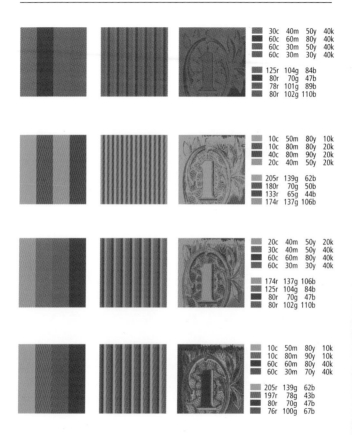

30c	40m	50y	40k
60c	60m	80y	40k
60c	30m	50y	40k
60c	30m	30y	40k

125r	104g	84b
80r	70g	47b
78r	101g	89b
80r	102g	110b

10c	50m	80y	10k
10c	80m	80y	20k
40c	80m	90y	20k
20c	40m	50y	20k

205r	139g	62b
180r	70g	50b
133r	65g	44b
174r	137g	106b

20c	40m	50y	20k
30c	40m	50y	40k
60c	60m	80y	40k
60c	30m	30y	40k

174r	137g	106b
125r	104g	84b
80r	70g	47b
80r	102g	110b

10c	50m	80y	10k
10c	80m	90y	10k
60c	60m	80y	40k
60c	30m	70y	40k

205r	139g	62b
197r	78g	43b
80r	70g	47b
76r	100g	67b

6.MUTED

Muted palettes have amazing versatility. A combination of slightly muted hues can effectively convey austerity and tradition. The same hues, further muted, might result in an edgy, weathered, urban palette.

Muted simply means not full intensity. Colors are usually muted by adding their complement from across the color wheel or by adding black or gray to their mix. There are varying degrees of muting (pages 186–187). A color scheme might be slightly muted from its original state to give it a more sophisticated, less garish appearance. A palette might be heavily muted, resulting in colors that are barely distinguishable from one another, appearing as varied shades of colored neutrals or grays.

Many audiences find a degree of counter-culture sophistication in a muted palette. Other audiences might find these colors too "drab" for their tastes. It all depends on the message you're sending and to whom it is directed.

Brainstorming Muted Hues:

Clothing and textiles are often good sources for investigations of this theme.

How muted? A lot? A little?

Notice how a group of muted hues might not appear muted at all when shown together. Muting is relative.

Combine only muted colors or contrast muted and intense hues (many examples in chapter 9, Accent).

Darkly muted. Lightly muted.

Muted toward cool gray. Muted toward warm gray. Muted toward browns and naturals. A mixture?

Should other visual themes be incorporated to enforce the theme? Weathered, aged effects? Intentional crudeness? Rough typography? Conversely, should the muted colors be applied to pristine typography and illustration/photographic styles?

Muted

Palette I

0c	50m	10y	70k
60c	30m	30y	30k

95r	59g	66b
91r	116g	125b

50c	20m	0y	60k
30c	50m	80y	20k

69r	85g	106b
154r	117g	60b

0c	70m	40y	40k
0c	10m	40y	60k

159r	74g	76b
124r	113g	81b

0c	50m	20y	60k
20c	40m	70y	0k

119r	75g	77b
205r	163g	94b

Muted

0c 70m 40y 40k
0c 20m 40y 50k
30c 50m 80y 20k

159r 74g 76b
147r 125g 92b
154r 117g 60b

0c 50m 10y 70k
60c 30m 30y 30k
0c 10m 20y 30k

95r 59g 66b
91r 116g 125b
193r 179g 158b

0c 50m 20y 60k
30c 10m 0y 40k
50c 20m 0y 60k

119r 75g 77b
128r 141g 159b
69r 85g 106b

0c 50m 10y 70k
60c 30m 30y 30k
30c 50m 80y 20k

95r 59g 66b
91r 116g 125b
154r 117g 60b

I. Aged Naturals

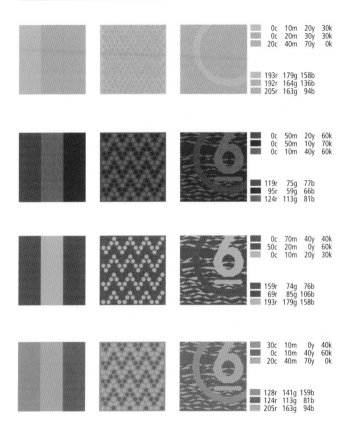

0c	10m	20y	30k
0c	20m	30y	30k
20c	40m	70y	0k

193r	179g	158b
192r	164g	136b
205r	163g	94b

0c	50m	20y	60k
0c	50m	10y	70k
0c	10m	40y	60k

119r	75g	77b
95r	59g	66b
124r	113g	81b

0c	70m	40y	40k
50c	20m	0y	60k
0c	10m	20y	30k

159r	74g	76b
69r	85g	106b
193r	179g	158b

30c	10m	0y	40k
0c	10m	40y	60k
20c	40m	70y	0k

128r	141g	159b
124r	113g	81b
205r	163g	94b

Muted

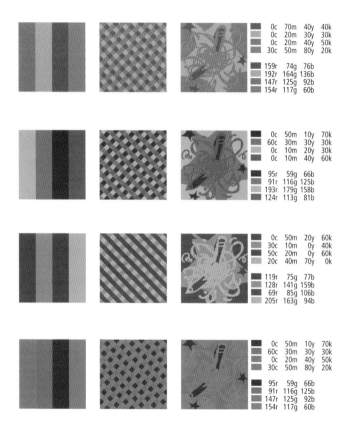

0c	70m	40y	40k
0c	20m	30y	30k
0c	20m	40y	50k
30c	50m	80y	20k

159r	74g	76b
192r	164g	136b
147r	125g	92b
154r	117g	60b

0c	50m	10y	70k
60c	30m	30y	30k
0c	10m	20y	30k
0c	10m	40y	60k

95r	59g	66b
91r	116g	125b
193r	179g	158b
124r	113g	81b

0c	50m	20y	60k
30c	10m	0y	40k
50c	20m	0y	60k
20c	40m	70y	0k

119r	75g	77b
128r	141g	159b
69r	85g	106b
205r	163g	94b

0c	50m	10y	70k
60c	30m	30y	30k
0c	20m	40y	50k
30c	50m	80y	20k

95r	59g	66b
91r	116g	125b
147r	125g	92b
154r	117g	60b

30c	10m	0y	40k
0c	10m	20y	30k
0c	20m	30y	30k
20c	40m	70y	0k

128r	141g	159b
193r	179g	158b
192r	164g	136b
205r	163g	94b

0c	50m	20y	60k
0c	50m	10y	70k
50c	20m	0y	60k
0c	10m	40y	60k

119r	75g	77b
95r	59g	66b
69r	85g	106b
124r	113g	81b

0c	10m	40y	60k
50c	20m	0y	60k
0c	10m	20y	30k
30c	50m	80y	20k

124r	113g	81b
69r	85g	106b
193r	179g	158b
154r	117g	60b

30c	10m	0y	40k
0c	20m	40y	50k
0c	10m	40y	60k
20c	40m	70y	0k

128r	141g	159b
147r	125g	92b
124r	113g	81b
205r	163g	94b

Muted

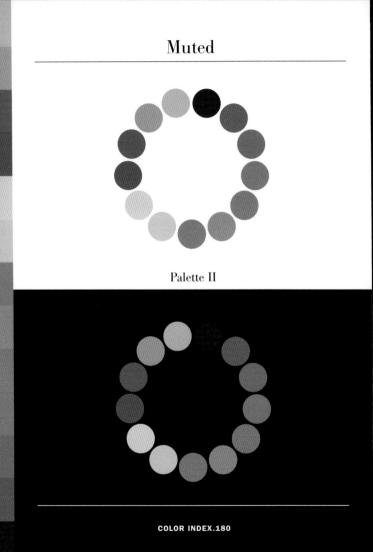

Palette II

II. De-Intensified Urban Hues

60c	10m	30y	40k
20c	20m	60y	40k

75r	121g	123b
140r	132g	81b

10c	30m	60y	30k
10c	60m	30y	40k

173r	143g	87b
150r	86g	91b

40c	60m	80y	40k
20c	0m	10y	20k

108r	76g	45b
179r	197g	197b

0c	10m	50y	30k
40c	70m	40y	30k

193r	176g	113b
125r	73g	87b

Muted

0c	10m	50y	30k
30c	30m	60y	40k
40c	70m	40y	30k

193r 176g 113b
125r 116g 77b
125r 73g 87b

10c	30m	60y	30k
20c	0m	10y	20k
20c	20m	60y	40k

173r 143g 87b
179r 197g 197b
140r 132g 81b

40c	60m	80y	40k
60c	80m	80y	10k
60c	10m	30y	40k

108r 76g 45b
113r 68g 62b
75r 121g 123b

40c	60m	80y	40k
30c	30m	60y	40k
0c	60m	60y	30k

108r 76g 45b
125r 116g 77b
182r 102g 72b

II. De-Intensified Urban Hues

0c	10m	50y	30k
20c	0m	10y	20k
10c	20m	60y	0k

193r	176g	113b
179r	197g	197b
230r	205g	122b

40c	60m	80y	40k
30c	30m	60y	40k
60c	100m	100y	40k

108r	76g	45b
125r	116g	77b
79r	21g	28b

10c	30m	60y	30k
60c	10m	30y	40k
0c	60m	60y	30k

173r	143g	87b
75r	121g	123b
182r	102g	72b

40c	70m	40y	30k
40c	60m	80y	40k
10c	30m	60y	30k

125r	73g	87b
108r	76g	45b
173r	143g	87b

Muted

0c	10m	50y	30k
30c	30m	60y	40k
0c	60m	60y	30k
40c	70m	40y	30k

193r	176g	113b
125r	116g	77b
182r	102g	72b
125r	73g	87b

10c	30m	60y	30k
20c	0m	10y	20k
10c	20m	60y	0k
20c	20m	60y	40k

173r	143g	87b
179r	197g	197b
230r	205g	122b
140r	132g	81b

40c	60m	80y	40k
60c	80m	80y	10k
60c	10m	30y	40k
10c	60m	30y	40k

108r	76g	45b
113r	68g	62b
75r	121g	123b
150r	86g	91b

40c	60m	80y	40k
30c	30m	60y	40k
0c	60m	60y	30k
60c	100m	100y	40k

108r	76g	45b
125r	116g	77b
182r	102g	72b
79r	21g	28b

II. De-Intensified Urban Hues

	0c	10m	50y	30k
	60c	80m	80y	10k
	20c	0m	10y	20k
	10c	20m	60y	0k

	193r	176g	113b
	113r	68g	62b
	179r	197g	197b
	230r	205g	122b

	40c	60m	80y	40k
	60c	80m	80y	10k
	30c	30m	60y	40k
	60c	100m	100y	40k

	108r	76g	45b
	113r	68g	62b
	125r	116g	77b
	79r	21g	28b

	10c	30m	60y	30k
	60c	10m	30y	40k
	20c	20m	60y	40k
	0c	60m	60y	30k

	173r	143g	87b
	75r	121g	123b
	140r	132g	81b
	182r	102g	72b

	10c	30m	60y	30k
	40c	60m	80y	40k
	60c	80m	80y	10k
	40c	70m	40y	30k

	173r	143g	87b
	108r	76g	45b
	113r	68g	62b
	125r	73g	87b

Muting a palette's intensity can add a sense of calmness or sophistication to a design or image. Muting a palette further can add a "grunge" or worn look to a piece.

The sample at left uses a bright, intense palette. By adding to or subtracting from various components of the original CMYK formulas, the hues are increasingly muted as the samples move to the right. Use a Process Color Guide to help find hues that appear properly muted.

A muted palette might tend toward gray tones or earthy tones, depending on which is more appropriate for the message.

90c	80m	0y	0k
20c	100m	0y	0k
0c	80m	60y	0k
0c	0m	30y	0k

71r	60g	144b
195r	0g	125b
232r	86g	84b
255r	251g	199b

70c	70m	30y	0k
20c	60m	10y	0k
10c	60m	70y	0k
10c	0m	30y	0k

109r	86g	127b
206r	127g	162b
220r	131g	83b
235r	242g	198b

60c	70m	40y	10k
10c	40m	20y	0k
10c	60m	70y	10k
10c	10m	30y	0k

117r	83g	107b	
229r	172g	173b	
203r	120g	76b	
234r	225g	189b	

40c	50m	40y	20k
10c	30m	20y	10k
20c	50m	60y	10k
10c	10m	30y	10k

140r	112g	112b	
213r	177g	170b	
189r	134g	96b	
216r	208g	174b	

30c	50m	40y	20k
5c	20m	20y	10k
20c	40m	50y	20k
20c	20m	40y	10k

151r	117g	112b	
223r	196g	181b	
174r	137g	106b	
194r	183g	148b	

Muted

Palette III

III. Restrained Chic

10c	70m	70y	10k
10c	20m	50y	0k

201r	101g	72b
231r	206g	143b

10c	10m	30y	10k
20c	80m	80y	20k

216r	208g	174b
165r	68g	51b

40c	50m	40y	20k
20c	50m	60y	10k

140r	112g	112b
189r	134g	96b

40c	20m	30y	20k
10c	30m	60y	0k

141r	154g	148b
228r	188g	116b

Muted

20c	50m	30y	10k
10c	10m	40y	0k

191r	135g	136b
233r	224g	170b

60c	20m	20y	20k
0c	50m	80y	10k

100r	141g	159b
222r	144g	60b

70c	50m	30y	40k
0c	5m	40y	0k

68r	77g	97b
254r	241g	174b

10c	30m	20y	10k
10c	50m	100y	10k

213r	177g	170b
203r	139g	14b

III. Restrained Chic

10c	10m	30y	10k
10c	50m	100y	10k
10c	70m	70y	10k

216r 208g 174b
203r 139g 14b
201r 101g 72b

20c	50m	30y	10k
10c	30m	60y	0k
0c	50m	80y	10k

191r 135g 136b
228r 188g 116b
222r 144g 60b

10c	30m	20y	10k
40c	50m	40y	20k
20c	50m	60y	10k

213r 177g 170b
140r 112g 112b
189r 134g 96b

40c	20m	30y	20k
0c	5m	40y	0k
10c	70m	70y	10k

141r 154g 148b
254r 241g 174b
201r 101g 72b

Muted

60c	20m	20y	20k
40c	20m	30y	20k
10c	10m	30y	10k

100r	141g	159b
141r	154g	148b
216r	208g	174b

70c	50m	30y	40k
10c	20m	50y	0k
0c	50m	80y	10k

68r	77g	97b
231r	206g	143b
222r	144g	60b

40c	20m	30y	20k
10c	10m	30y	10k
20c	50m	60y	10k

141r	154g	148b
216r	208g	174b
189r	134g	96b

40c	50m	40y	20k
10c	70m	70y	10k
20c	50m	60y	10k

140r	112g	112b
201r	101g	72b
189r	134g	96b

III. Restrained Chic

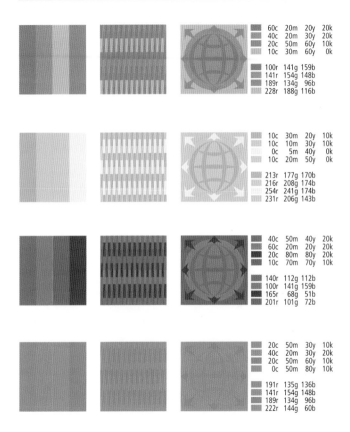

60c	20m	20y	20k
40c	20m	30y	20k
20c	50m	60y	10k
10c	30m	60y	0k

100r	141g	159b
141r	154g	148b
189r	134g	96b
228r	188g	116b

10c	30m	20y	10k
10c	10m	30y	10k
0c	5m	40y	0k
10c	20m	50y	0k

213r	177g	170b
216r	208g	174b
254r	241g	174b
231r	206g	143b

40c	50m	40y	20k
60c	20m	20y	20k
20c	80m	80y	20k
10c	70m	70y	10k

140r	112g	112b
100r	141g	159b
165r	68g	51b
201r	101g	72b

20c	50m	30y	10k
40c	20m	30y	20k
20c	50m	60y	10k
0c	50m	80y	10k

191r	135g	136b
141r	154g	148b
189r	134g	96b
222r	144g	60b

Muted

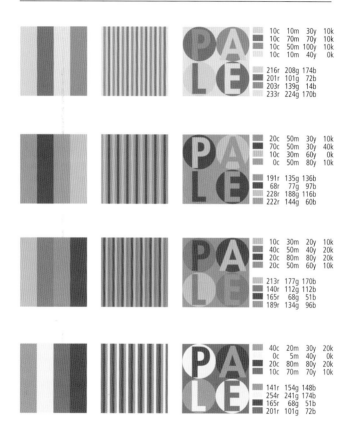

10c	10m	30y	10k
10c	70m	70y	10k
10c	50m	100y	10k
10c	10m	40y	0k

216r	208g	174b
201r	101g	72b
203r	139g	14b
233r	224g	170b

20c	50m	30y	10k
70c	50m	30y	40k
10c	30m	60y	0k
0c	50m	80y	0k

191r	135g	136b
68r	77g	97b
228r	188g	116b
222r	144g	60b

10c	30m	20y	10k
40c	50m	40y	20k
20c	80m	80y	20k
20c	50m	60y	10k

213r	177g	170b
140r	112g	112b
165r	68g	51b
189r	134g	96b

40c	20m	30y	20k
0c	5m	40y	0k
20c	80m	80y	20k
10c	70m	70y	10k

141r	154g	148b
254r	241g	174b
165r	68g	51b
201r	101g	72b

III. Restrained Chic

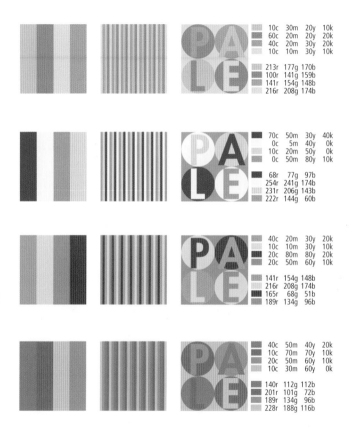

10c	30m	20y	10k
60c	20m	20y	20k
40c	20m	30y	20k
10c	10m	30y	10k

213r	177g	170b
100r	141g	159b
141r	154g	148b
216r	208g	174b

70c	50m	30y	40k
0c	5m	40y	0k
10c	20m	50y	0k
0c	50m	80y	0k

68r	77g	97b
254r	241g	174b
231r	206g	143b
222r	144g	60b

40c	20m	30y	20k
10c	10m	30y	10k
20c	80m	80y	20k
20c	50m	60y	10k

141r	154g	148b
216r	208g	174b
165r	68g	51b
189r	134g	96b

40c	50m	40y	20k
10c	70m	70y	10k
20c	50m	60y	10k
10c	30m	60y	0k

140r	112g	112b
201r	101g	72b
189r	134g	96b
228r	188g	116b

Muted

Palette IV

IV. Dull Primary and Secondary Hues

| 0c | 50m | 70y | 10k |
| 30c | 10m | 40y | 20k |

223r 145g 79b
159r 174g 141b

| 20c | 70m | 60y | 10k |
| 20c | 0m | 30y | 10k |

185r 97g 85b
196r 214g 182b

| 30c | 50m | 80y | 10k |
| 40c | 40m | 40y | 40k |

169r 129g 67b
112r 100g 94b

| 50c | 40m | 20y | 40k |
| 20c | 40m | 60y | 10k |

98r 96g 113b
190r 151g 102b

Muted

20c	60m	50y	10k
30c	30m	40y	30k

188r	116g	103b
143r	132g	114b

10c	50m	40y	0k
40c	60m	40y	40k

225r	152g	134b
111r	76g	82b

20c	60m	50y	10k
30c	10m	40y	20k

188r	116g	103b
159r	174g	141b

20c	70m	60y	10k
50c	40m	20y	40k

185r	97g	85b
98r	96g	113b

IV. Dull Primary and Secondary Hues

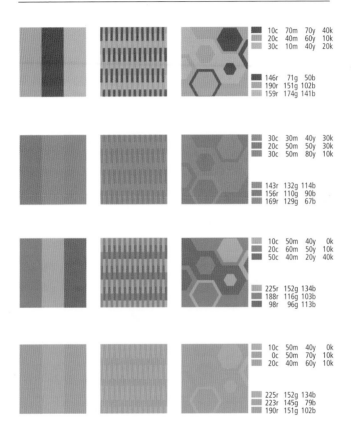

10c	70m	70y	40k
20c	40m	60y	10k
30c	10m	40y	20k

146r	71g	50b
190r	151g	102b
159r	174g	141b

30c	30m	40y	30k
20c	50m	50y	30k
30c	50m	80y	10k

143r	132g	114b
156r	110g	90b
169r	129g	67b

10c	50m	40y	0k
20c	60m	50y	10k
50c	40m	20y	40k

225r	152g	134b
188r	116g	103b
98r	96g	113b

10c	50m	40y	0k
0c	50m	70y	10k
20c	40m	60y	10k

225r	152g	134b
223r	145g	79b
190r	151g	102b

Muted

20c 70m 60y 10k
50c 40m 20y 40k
20c 50m 50y 30k

185r 97g 85b
98r 96g 113b
156r 110g 90b

20c 70m 60y 10k
0c 50m 70y 10k
30c 30m 40y 30k

185r 97g 85b
223r 145g 79b
143r 132g 114b

0c 50m 70y 10k
20c 40m 60y 10k
30c 10m 40y 20k

223r 145g 79b
190r 151g 102b
159r 174g 141b

20c 40m 60y 10k
20c 0m 30y 10k
30c 10m 40y 20k

190r 151g 102b
196r 214g 182b
159r 174g 141b

IV. Dull Primary and Secondary Hues

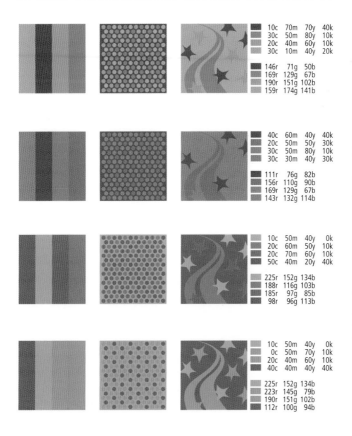

10c	70m	70y	40k
30c	50m	80y	10k
20c	40m	60y	10k
30c	10m	40y	20k

146r	71g	50b
169r	129g	67b
190r	151g	102b
159r	174g	141b

40c	60m	40y	40k
20c	50m	50y	30k
30c	50m	80y	10k
30c	30m	40y	30k

111r	76g	82b
156r	110g	90b
169r	129g	67b
143r	132g	114b

10c	50m	40y	0k
20c	60m	50y	10k
20c	70m	60y	10k
50c	40m	20y	40k

225r	152g	134b
188r	116g	103b
185r	97g	85b
98r	96g	113b

10c	50m	40y	0k
0c	50m	70y	10k
20c	40m	60y	10k
40c	40m	40y	40k

225r	152g	134b
223r	145g	79b
190r	151g	102b
112r	100g	94b

Muted

20c	70m	60y	10k
20c	50m	50y	30k
40c	60m	40y	40k
50c	40m	20y	40k

185r	97g	85b
156r	110g	90b
111r	76g	82b
98r	96g	113b

30c	10m	40y	20k
30c	30m	40y	30k
10c	70m	70y	40k
50c	40m	20y	40k

159r	174g	141b
143r	132g	114b
146r	71g	50b
98r	96g	113b

20c	40m	60y	10k
20c	60m	50y	10k
10c	50m	40y	0k
20c	0m	30y	10k

190r	151g	102b
188r	116g	103b
225r	152g	134b
196r	214g	182b

50c	40m	20y	40k
40c	60m	40y	40k
10c	70m	70y	40k
40c	40m	40y	40k

98r	96g	113b
111r	76g	82b
146r	71g	50b
112r	100g	94b

IV. Dull Primary and Secondary Hues

20c	0m	30y	10k
30c	50m	80y	10k
20c	40m	60y	10k
30c	10m	40y	20k

196r	214g	182b
169r	129g	67b
190r	151g	102b
159r	174g	141b

0c	50m	70y	10k
20c	70m	60y	10k
20c	60m	50y	10k
30c	30m	40y	30k

223r	145g	79b
185r	97g	85b
188r	116g	103b
143r	132g	114b

30c	10m	40y	20k
20c	40m	60y	10k
20c	60m	50y	10k
0c	50m	70y	10k

159r	174g	141b
190r	151g	102b
188r	116g	103b
223r	145g	79b

30c	50m	80y	10k
40c	60m	40y	40k
20c	70m	60y	10k
40c	40m	40y	40k

169r	129g	67b
111r	76g	82b
185r	97g	85b
112r	100g	94b

7.CULTURE/ERA

"Culture" is a very broad term. In this book I will use this theme to refer to a world-wide, neo-indigenous look, as seen from a somewhat Westernized point-of-view. The combinations featured here carry exotic, foreign connotations to many minds because they come from cultures other than the viewer's own, or from a distant cultural heritage.

It should be noted that a designer from one culture, trying to address an audience of another through colors that she/he believes are an "indigenous" palette, should not choose colors that are condescending or overly stereotypical for risk of offending that audience. Interestingly, the palettes used by designers of all cultures are becoming more and more alike because of the increased connectivity in the modern world.

The "era" portion of this chapter takes a look at color schemes from four influential periods of design and art history: Art Nouveau, Art Deco, as well as 16th century and 20th century masters.

Brainstorming Hues of Culture and Era:

Who is the audience? What is the message? What colors speak to that audience/message? How can you be sure?

Investigate the textiles, flags and art of other cultures.

How authentic should your palette be in order to be effective?

Could the palette from a particular era be effectively applied to this project?

Which era? Does this choice make conceptual sense for your project? Does it matter?

Art Nouveau, Art Deco, Byzantine, Renaissance (early through late), Religious and Spiritual art, Impressionist, Modernist. Look through collections of a particular artist or period. Look through an art-history book to narrow your search for a particular "look."

Culture/Era

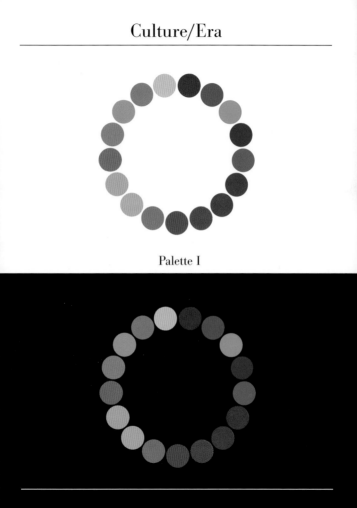

Palette I

I. Intense Combinations

60c	60m	80y	0k
20c	60m	100y	0k
20c	100m	100y	0k

121r	108g	75b
198r	126g	31b
190r	17g	40b

20c	30m	100y	0k
60c	60m	80y	0k
30c	80m	100y	0k

202r	179g	10b
121r	108g	75b
177r	82g	40b

40c	40m	70y	0k
30c	80m	100y	0k
60c	70m	60y	40k

164r	150g	96b
177r	82g	40b
82r	59g	61b

30c	40m	100y	0k
50c	70m	100y	0k
100c	0m	40y	0k

181r	156g	30b
140r	96g	45b
0r	166g	173b

Culture/Era

20c	30m	100y	0k
40c	40m	70y	0k
30c	100m	40y	0k

202r	179g	10b
164r	150g	96b
177r	0g	93b

30c	70m	90y	0k
30c	100m	40y	0k
60c	90m	80y	0k

179r	103g	53b
177r	0g	93b
123r	55g	65b

30c	70m	90y	0k
100c	70m	50y	0k
20c	100m	100y	0k

179r	103g	53b
41r	78g	107b
190r	17g	40b

30c	40m	100y	0k
20c	60m	100y	0k
100c	80m	30y	30k

181r	156g	30b
198r	126g	31b
37r	44g	88b

I. Intense Combinations

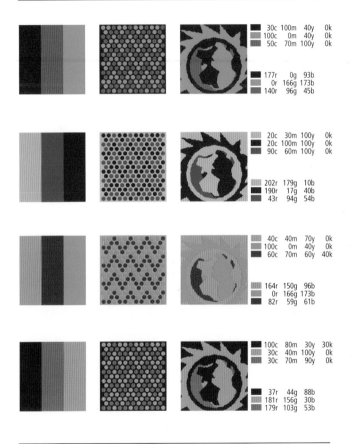

30c	100m	40y	0k
100c	0m	40y	0k
50c	70m	100y	0k

177r	0g	93b
0r	166g	173b
140r	96g	45b

20c	30m	100y	0k
20c	100m	100y	0k
90c	60m	100y	0k

202r	179g	10b
190r	17g	40b
43r	94g	54b

40c	40m	70y	0k
100c	0m	40y	0k
60c	70m	60y	40k

164r	150g	96b
0r	166g	173b
82r	59g	61b

100c	80m	30y	30k
30c	40m	100y	0k
30c	70m	90y	0k

37r	44g	88b
181r	156g	30b
179r	103g	53b

Culture/Era

20c	60m	100y	0k
60c	60m	80y	0k
20c	100m	100y	0k
60c	70m	60y	40k

198r	126g	31b
121r	108g	75b
190r	17g	40b
82r	59g	61b

20c	30m	100y	0k
60c	60m	80y	0k
30c	80m	100y	0k
60c	90m	80y	0k

202r	179g	10b
121r	108g	75b
177r	82g	40b
123r	55g	65b

40c	40m	70y	0k
60c	60m	80y	0k
30c	80m	100y	0k
60c	70m	60y	40k

164r	150g	96b
121r	108g	75b
177r	82g	40b
82r	59g	61b

30c	40m	100y	0k
100c	0m	40y	0k
50c	70m	100y	0k
100c	70m	50y	0k

181r	156g	30b
0r	166g	173b
140r	96g	45b
41r	78g	107b

I. Intense Combinations

20c	30m	100y	0k
40c	40m	70y	0k
30c	100m	40y	0k
100c	80m	30y	30k

202r	179g	10b
164r	150g	96b
177r	0g	93b
37r	44g	88b

100c	60m	100y	40k
90c	60m	100y	0k
20c	100m	100y	0k
20c	60m	100y	0k

0r	59g	34b
43r	94g	54b
190r	17g	40b
198r	126g	31b

30c	100m	40y	0k
60c	90m	80y	0k
50c	70m	100y	0k
30c	70m	90y	0k

177r	0g	93b
123r	55g	65b
140r	96g	45b
179r	103g	53b

30c	70m	90y	0k
50c	70m	100y	0k
20c	100m	100y	0k
100c	70m	50y	0k

179r	103g	53b
140r	96g	45b
190r	17g	40b
41r	78g	107b

Culture/Era

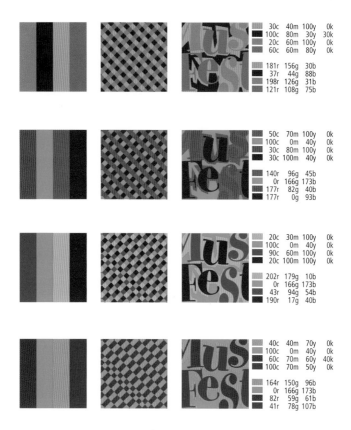

30c	40m	100y	0k
100c	80m	30y	30k
20c	60m	100y	0k
60c	60m	80y	0k

181r	156g	30b
37r	44g	88b
198r	126g	31b
121r	108g	75b

50c	70m	100y	0k
100c	0m	40y	0k
30c	80m	100y	0k
30c	100m	40y	0k

140r	96g	45b
0r	166g	173b
177r	82g	40b
177r	0g	93b

20c	30m	100y	0k
100c	0m	40y	0k
90c	60m	100y	0k
20c	100m	100y	0k

202r	179g	10b
0r	166g	173b
43r	94g	54b
190r	17g	40b

40c	40m	70y	0k
100c	0m	40y	0k
60c	70m	60y	40k
100c	70m	50y	0k

164r	150g	96b
0r	166g	173b
82r	59g	61b
41r	78g	107b

I. Intense Combinations

100c	80m	30y	30k
100c	60m	100y	40k
30c	40m	100y	0k
30c	70m	90y	0k

37r	44g	88b
0r	59g	34b
181r	156g	30b
179r	103g	53b

60c	90m	80y	0k
30c	100m	40y	0k
30c	80m	100y	0k
20c	60m	100y	0k

123r	55g	65b
177r	0g	93b
177r	82g	40b
198r	126g	31b

100c	60m	100y	40k
40c	40m	70y	0k
30c	70m	90y	0k
20c	30m	100y	0k

0r	59g	34b
164r	150g	96b
179r	103g	53b
202r	179g	10b

50c	70m	100y	0k
60c	90m	80y	0k
60c	70m	60y	40k
100c	0m	40y	0k

140r	96g	45b
123r	55g	65b
82r	59g	61b
0r	166g	173b

Culture/Era

Palette II

II. Muted Combinations

10c	20m	60y	20k
30c	40m	60y	20k
40c	70m	100y	20k

194r 173g 102b
157r 131g 93b
133r 83g 34b

40c 60m 70y 10k
30c 40m 60y 20k
40c 70m 100y 20k

151r 107g 79b
157r 131g 93b
133r 83g 34b

50c 30m 40y 0k
30c 40m 10y 20k
50c 50m 50y 0k

145r 160g 151b
160r 133g 155b
146r 129g 121b

40c 70m 100y 20k
60c 60m 80y 20k
70c 50m 40y 0k

133r 83g 34b
101r 89g 62b
103r 118g 134b

Culture/Era

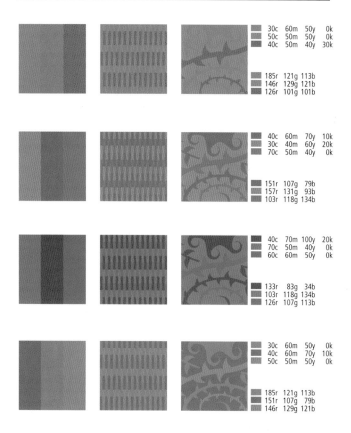

30c	60m	50y	0k
50c	50m	50y	0k
40c	50m	40y	30k

185r	121g	113b
146r	129g	121b
126r	101g	101b

40c	60m	70y	10k
30c	40m	60y	20k
70c	50m	40y	0k

151r	107g	79b
157r	131g	93b
103r	118g	134b

40c	70m	100y	20k
70c	50m	40y	0k
60c	60m	50y	0k

133r	83g	34b
103r	118g	134b
126r	107g	113b

30c	60m	50y	0k
40c	60m	70y	10k
50c	50m	50y	0k

185r	121g	113b
151r	107g	79b
146r	129g	121b

II. Muted Combinations

50c	30m	40y	0k
10c	20m	60y	20k
40c	50m	40y	30k

145r	160g	151b
194r	173g	102b
126r	101g	101b

50c	30m	40y	0k
30c	40m	60y	20k
70c	50m	40y	0k

145r	160g	151b
157r	131g	93b
103r	118g	134b

40c	60m	70y	10k
60c	50m	40y	0k
40c	70m	100y	20k

151r	107g	79b
126r	123g	134b
133r	83g	34b

30c	60m	50y	0k
50c	30m	40y	0k
10c	20m	60y	20k

185r	121g	113b
145r	160g	151b
194r	173g	102b

Culture/Era

10c	20m	60y	20k
40c	60m	70y	10k
40c	70m	100y	20k
60c	60m	80y	20k

194r	173g	102b
151r	107g	79b
133r	83g	34b
101r	89g	62b

10c	20m	60y	20k
30c	40m	60y	20k
40c	70m	100y	20k
60c	60m	50y	0k

194r	173g	102b
157r	131g	93b
133r	83g	34b
126r	107g	113b

10c	20m	60y	20k
40c	60m	70y	10k
30c	40m	60y	20k
40c	70m	100y	20k

194r	173g	102b
151r	107g	79b
157r	131g	93b
133r	83g	34b

50c	50m	50y	0k
50c	30m	40y	0k
30c	40m	10y	20k
40c	70m	100y	20k

146r	129g	121b
145r	160g	151b
160r	133g	155b
133r	83g	34b

II. Muted Combinations

40c	60m	70y	10k
30c	40m	60y	20k
70c	50m	40y	0k
60c	50m	50y	0k

151r	107g	79b
157r	131g	93b
103r	118g	134b
126r	107g	113b

30c	60m	50y	0k
50c	50m	50y	0k
40c	50m	40y	30k
50c	40m	20y	0k

185r	121g	113b
146r	129g	121b
126r	101g	101b
149r	145g	169b

40c	70m	100y	20k
60c	60m	80y	20k
70c	50m	40y	0k
60c	60m	50y	0k

133r	83g	34b
101r	89g	62b
103r	118g	134b
126r	107g	113b

30c	60m	50y	0k
40c	60m	70y	10k
60c	60m	80y	20k
60c	60m	50y	0k

185r	121g	113b
151r	107g	79b
101r	89g	62b
126r	107g	113b

Culture/Era

30c	60m	50y	0k
50c	30m	40y	0k
60c	50m	40y	0k
60c	60m	80y	20k

185r	121g	113b
145r	160g	151b
126r	123g	134b
101r	89g	62b

30c	60m	50y	0k
40c	60m	70y	10k
50c	50m	50y	0k
60c	60m	50y	0k

185r	121g	113b
151r	107g	79b
146r	129g	121b
126r	107g	113b

60c	50m	40y	0k
40c	50m	40y	30k
50c	40m	20y	0k
30c	40m	10y	20k

126r	123g	134b
126r	101g	101b
149r	145g	169b
160r	133g	155b

30c	60m	50y	0k
50c	40m	20y	0k
70c	50m	40y	0k
50c	50m	50y	0k

185r	121g	113b
149r	145g	169b
103r	118g	134b
146r	129g	121b

II. Muted Combinations

50c	30m	40y	0k
10c	20m	60y	20k
60c	50m	40y	0k
40c	50m	40y	30k

145r	160g	151b
194r	173g	102b
126r	123g	134b
126r	101g	101b

50c	30m	40y	0k
50c	40m	20y	0k
30c	40m	60y	20k
70c	50m	40y	0k

145r	160g	151b
149r	145g	169b
157r	131g	93b
103r	118g	134b

60c	50m	40y	0k
40c	50m	40y	30k
40c	70m	100y	20k
40c	60m	70y	10k

126r	123g	134b
126r	101g	101b
133r	83g	34b
151r	107g	79b

30c	60m	50y	0k
50c	30m	40y	0k
10c	20m	60y	20k
60c	60m	50y	0k

185r	121g	113b
145r	160g	151b
194r	173g	102b
126r	107g	113b

Culture/Era

Art Nouveau

Art Deco

III. Era: Art Nouveau & Art Deco

Art Nouveau is a style of decorative art that peaked during the late 1800s and through the early 1900s. The visual aesthetics of this movement are based on an organic, back-to-nature sensibility. Its muted palette is taken from the natural world and is useful today to designers looking for color schemes that not only reflect nature, but also lend connotations of the past.

The Art Deco movement incorporated themes from many of the progressive art styles of the early 20th century. It tended away from nature and toward a more industrialized, futuristic aesthetic. In print, Art Deco is characterized by hues that imply an urban and man-made existence: vibrant teals, warm and cool grays, saturated pinks and violets are often included in the Art Deco palette. Use of this palette today can connote the understated optimism and streamlined sophistication of the 1920s.

Culture/Era

30c	50m	70y	0k
60c	50m	60y	10k
50c	10m	40y	0k
60c	50m	40y	0k

184r	140g	90b
113r	113g	99b
141r	189g	168b
126r	123g	134b

30c	20m	50y	0k
50c	50m	60y	0k
10c	30m	60y	0k
70c	40m	40y	0k

189r	190g	143b
145r	129g	107b
228r	188g	116b
99r	132g	142b

30c	20m	50y	0k
10c	20m	50y	0k
60c	50m	40y	0k
70c	40m	40y	0k

189r	190g	143b
231r	206g	143b
126r	123g	134b
99r	132g	142b

30c	40m	50y	0k
30c	20m	50y	0k
50c	40m	60y	0k
50c	30m	50y	0k

188r	157g	128b
189r	190g	143b
144r	144g	113b
144r	160g	136b

III. Era: Art Nouveau

50c	40m	60y	0k
20c	50m	60y	20k
10c	30m	60y	0k
70c	40m	40y	0k

144r	144g	113b
172r	122g	87b
228r	188g	116b
99r	132g	142b

50c	60m	80y	0k
30c	20m	50y	0k
50c	30m	50y	0k
60c	50m	40y	0k

142r	112g	73b
189r	190g	143b
144r	160g	136b
126r	123g	134b

50c	60m	80y	0k
50c	10m	40y	0k
50c	90m	90y	0k
90c	60m	50y	0k

142r	112g	73b
141r	189g	168b
141r	57g	54b
55r	94g	114b

10c	30m	60y	0k
10c	20m	50y	0k
50c	10m	40y	0k
30c	20m	50y	0k

228r	188g	116b
231r	206g	143b
141r	189g	168b
189r	190g	143b

Culture/Era

30c	20m	50y	0k
10c	60m	50y	0k
60c	50m	40y	0k
50c	40m	60y	0k

189r	190g	143b
222r	131g	112b
126r	123g	134b
144r	144g	113b

60c	50m	60y	10k
30c	20m	50y	0k
20c	50m	60y	20k
60c	20m	50y	0k

113r	113g	99b
189r	190g	143b
172r	122g	87b
116r	166g	143b

30c	20m	50y	0k
60c	70m	50y	0k
10c	20m	50y	0k
60c	50m	60y	10k

189r	190g	143b
125r	91g	95b
231r	206g	143b
113r	113g	99b

50c	40m	60y	0k
40c	60m	60y	30k
20c	50m	60y	20k
10c	20m	50y	0k

144r	144g	113b
124r	87g	74b
172r	122g	87b
231r	206g	143b

III. Era: Art Nouveau

	20c	50m	60y	20k
	60c	70m	60y	0k
	10c	60m	50y	0k
	50c	90m	50y	0k
	172r	122g	87b	
	125r	91g	95b	
	222r	131g	112b	
	141r	57g	54b	

	50c	50m	60y	0k
	30c	40m	50y	0k
	30c	20m	50y	0k
	10c	60m	50y	0k
	145r	129g	107b	
	188r	157g	128b	
	189r	190g	143b	
	222r	131g	112b	

	50c	10m	40y	0k
	10c	20m	50y	0k
	70c	40m	40y	0k
	90c	60m	50y	0k
	141r	189g	168b	
	231r	206g	143b	
	99r	132g	142b	
	55r	94g	114b	

	50c	50m	60y	0k
	60c	70m	60y	0k
	50c	10m	40y	0k
	10c	20m	50y	0k
	145r	129g	107b	
	125r	91g	95b	
	141r	189g	168b	
	231r	206g	143b	

Culture/Era

10c	60m	40y	0k
40c	30m	30y	0k
70c	40m	30y	20k

223r	131g	125b
168r	168g	167b
83r	111g	130b

20c	20m	20y	0k
50c	0m	20y	0k
60c	50m	50y	0k

212r	200g	194b
140r	205g	211b
124r	123g	121b

50c	50m	20y	0k
10c	80m	50y	0k
50c	40m	40y	0k

149r	129g	159b
216r	83g	97b
147r	145g	142b

20c	20m	10y	0k
0c	40m	20y	0k
60c	40m	30y	0k

212r	201g	210b
247r	179g	174b
125r	138g	156b

10c	60m	40y	0k
40c	30m	30y	0k
50c	0m	20y	0k
70c	40m	30y	20k

223r	131g	125b
168r	168g	167b
140r	205g	211b
83r	111g	130b

10c	60m	40y	0k
50c	40m	40y	0k
70c	0m	40y	0k
70c	40m	30y	20k

223r	131g	125b
147r	145g	142b
71r	185g	174b
83r	111g	130b

10c	60m	40y	0k
10c	80m	50y	0k
20c	20m	20y	0k
70c	0m	40y	0k

223r	131g	125b
216r	83g	97b
212r	200g	194b
71r	185g	174b

50c	50m	20y	0k
60c	60m	20y	0k
10c	90m	60y	0k
50c	0m	20y	0k

149r	129g	159b
129r	107g	148b
212r	52g	79b
140r	205g	211b

Culture/Era

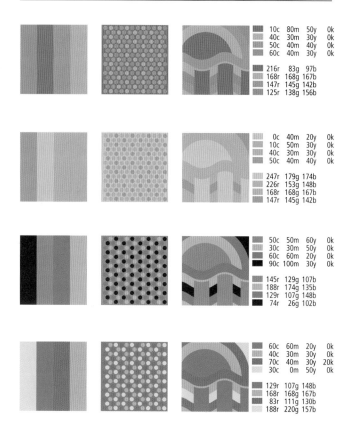

10c	80m	50y	0k
40c	30m	30y	0k
50c	40m	40y	0k
60c	40m	30y	0k

216r 83g 97b
168r 168g 167b
147r 145g 142b
125r 138g 156b

0c	40m	20y	0k
10c	50m	30y	0k
40c	30m	30y	0k
50c	40m	40y	0k

247r 179g 174b
226r 153g 148b
168r 168g 167b
147r 145g 142b

50c	50m	60y	0k
30c	30m	50y	0k
60c	60m	20y	0k
90c	100m	30y	0k

145r 129g 107b
188r 174g 135b
129r 107g 148b
74r 26g 102b

60c	60m	20y	0k
40c	30m	30y	0k
70c	40m	30y	20k
30c	0m	50y	0k

129r 107g 148b
168r 168g 167b
83r 111g 130b
188r 220g 157b

III. Era: Art Deco

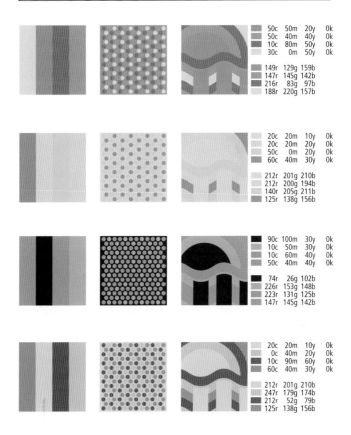

50c	50m	20y	0k
50c	40m	40y	0k
10c	80m	50y	0k
30c	0m	50y	0k

149r	129g	159b
147r	145g	142b
216r	83g	97b
188r	220g	157b

20c	20m	10y	0k
20c	20m	20y	0k
50c	0m	20y	0k
60c	40m	30y	0k

212r	201g	210b
212r	200g	194b
140r	205g	211b
125r	138g	156b

90c	100m	30y	0k
10c	50m	30y	0k
10c	60m	40y	0k
50c	40m	40y	0k

74r	26g	102b
226r	153g	148b
223r	131g	125b
147r	145g	142b

20c	20m	10y	0k
0c	40m	20y	0k
10c	90m	60y	0k
60c	40m	30y	0k

212r	201g	210b
247r	179g	174b
212r	52g	79b
125r	138g	156b

Culture/Era

IV. Masters: Raphael, Bruegel, Miró & Motherwell

The fine arts, both historic and current, have much to offer the present-day commercial artist. Great artists, past and present, have helped define the way we see and interpret the world around us through use of form, composition, content and color. Their innovation and discoveries are extremely relevant to anyone involved in the creation of visual material.

Four influential artists from two significant eras of fine art have been chosen to lend color ideas to this chapter: Raphael (Raffaello Sanzio) and Pieter Bruegel the Elder created masterworks of art during the 16th century; Joan Miró and Robert Motherwell worked to redefine the way that form and color were presented during the 20th century.

The works of master artists are valuable (and often overlooked) resources, on many levels, for today's visual artists.

Culture/Era

30c	70m	50y	0k
60c	40m	20y	0k
70c	40m	100y	30k
60c	60m	100y	40k

183r	102g	105b
126r	139g	169b
64r	98g	36b
77r	70g	29b

50c	90m	70y	0k
60c	20m	40y	0k
80c	60m	30y	0k
60c	60m	100y	40k

142r	54g	73b
118r	167g	159b
84r	98g	136b
77r	70g	29b

20c	30m	50y	0k
10c	30m	30y	0k
30c	70m	50y	0k
80c	60m	30y	0k

209r	181g	135b
230r	191g	169b
183r	102g	105b
84r	98g	136b

60c	40m	20y	0k
60c	20m	70y	0k
10c	30m	30y	0k
5c	10m	30y	0k

126r	139g	169b
112r	165g	108b
230r	191g	169b
243r	230g	189b

IV. Masters: Raphael

60c	20m	40y	0k
10c	30m	30y	0k
5c	10m	30y	0k
5c	10m	20y	0k

118r	167g	159b
230r	191g	169b
243r	230g	189b
244r	231g	207b

50c	90m	70y	0k
60c	20m	40y	0k
60c	40m	20y	0k
60c	20m	70y	0k

142r	54g	73b
118r	167g	159b
126r	139g	169b
112r	165g	108b

30c	70m	50y	0k
60c	20m	40y	0k
80c	60m	30y	0k
60c	20m	70y	0k

183r	102g	105b
118r	167g	159b
84r	98g	136b
112r	165g	108b

70c	40m	100y	30k
30c	70m	50y	0k
60c	40m	20y	0k
30c	20m	20y	0k

64r	98g	36b
183r	102g	105b
126r	139g	169b
191r	192g	193b

Culture/Era

10c	80m	80y	0k
50c	60m	100y	20k
60c	30m	70y	0k
30c	30m	60y	0k

214r	85g	61b
117r	94g	36b
116r	152g	103b
187r	174g	118b

10c	80m	80y	0k
40c	10m	50y	0k
50c	40m	60y	0k
60c	60m	70y	40k

214r	85g	61b
165r	197g	150b
144r	144g	113b
81r	70g	57b

10c	80m	80y	0k
40c	10m	50y	0k
10c	10m	50y	0k
0c	5m	30y	0k

214r	85g	61b
165r	197g	150b
232r	223g	150b
255r	242g	194b

10c	80m	80y	0k
50c	40m	60y	0k
30c	30m	60y	0k
10c	10m	50y	0k

214r	85g	61b
144r	144g	113b
187r	174g	118b
232r	223g	150b

IV. Masters: Bruegel

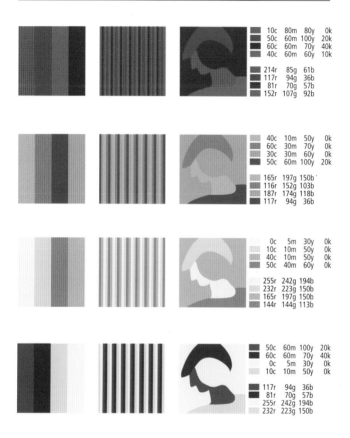

10c	80m	80y	0k
50c	60m	100y	20k
60c	60m	70y	40k
40c	60m	60y	10k

214r	85g	61b
117r	94g	36b
81r	70g	57b
152r	107g	92b

40c	10m	50y	0k
60c	30m	70y	0k
30c	30m	60y	0k
50c	60m	100y	20k

165r	197g	150b
116r	152g	103b
187r	174g	118b
117r	94g	36b

0c	5m	30y	0k
10c	10m	50y	0k
40c	10m	50y	0k
50c	40m	60y	0k

255r	242g	194b
232r	223g	150b
165r	197g	150b
144r	144g	113b

50c	60m	100y	20k
60c	60m	70y	40k
0c	5m	30y	0k
10c	10m	50y	0k

117r	94g	36b
81r	70g	57b
255r	242g	194b
232r	223g	150b

Culture/Era

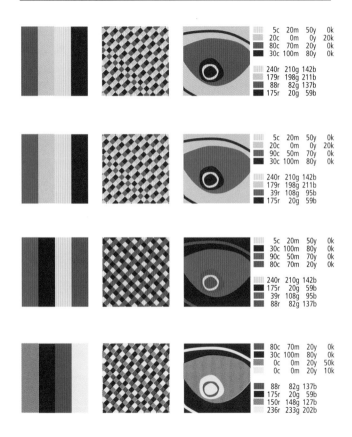

5c	20m	50y	0k
20c	0m	0y	20k
80c	70m	20y	0k
30c	100m	80y	0k
240r	210g	142b	
179r	198g	211b	
88r	82g	137b	
175r	20g	59b	

5c	20m	50y	0k
20c	0m	0y	20k
90c	50m	70y	0k
30c	100m	80y	0k
240r	210g	142b	
179r	198g	211b	
39r	108g	95b	
175r	20g	59b	

5c	20m	50y	0k
30c	100m	80y	0k
90c	50m	70y	0k
80c	70m	20y	0k
240r	210g	142b	
175r	20g	59b	
39r	108g	95b	
88r	82g	137b	

80c	70m	20y	0k
30c	100m	80y	0k
0c	0m	20y	50k
0c	0m	20y	10k
88r	82g	137b	
175r	20g	59b	
150r	148g	127b	
236r	233g	202b	

IV. Masters: Miró

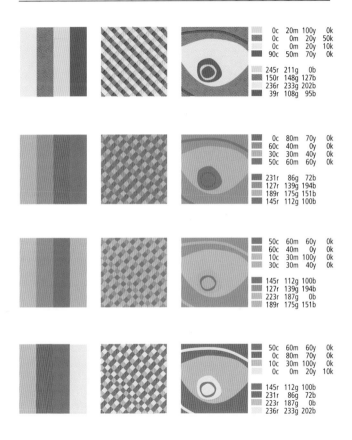

0c	20m	100y	0k
0c	0m	20y	50k
0c	0m	20y	10k
90c	50m	70y	0k

245r	211g	0b
150r	148g	127b
236r	233g	202b
39r	108g	95b

0c	80m	70y	0k
60c	40m	0y	0k
30c	30m	40y	0k
50c	60m	60y	0k

231r	86g	72b
127r	139g	194b
189r	175g	151b
145r	112g	100b

50c	60m	60y	0k
60c	40m	0y	0k
10c	30m	100y	0k
30c	30m	40y	0k

145r	112g	100b
127r	139g	194b
223r	187g	0b
189r	175g	151b

50c	60m	60y	0k
0c	80m	70y	0k
10c	30m	100y	0k
0c	0m	20y	10k

145r	112g	100b
231r	86g	72b
223r	187g	0b
236r	233g	202b

Culture/Era

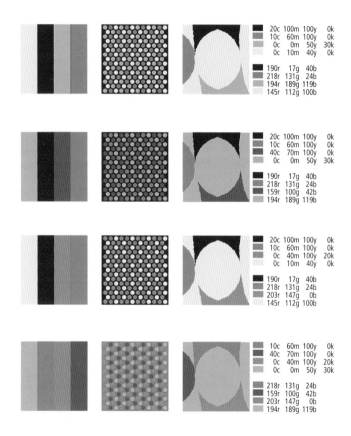

20c 100m 100y 0k
10c 60m 100y 0k
0c 0m 50y 30k
0c 10m 40y 0k

190r 17g 40b
218r 131g 24b
194r 189g 119b
145r 112g 100b

20c 100m 100y 0k
10c 60m 100y 0k
40c 70m 100y 0k
0c 0m 50y 30k

190r 17g 40b
218r 131g 24b
159r 100g 42b
194r 189g 119b

20c 100m 100y 0k
10c 60m 100y 0k
0c 40m 100y 20k
0c 10m 40y 0k

190r 17g 40b
218r 131g 24b
203r 147g 0b
145r 112g 100b

10c 60m 100y 0k
40c 70m 100y 0k
0c 40m 100y 20k
0c 0m 50y 30k

218r 131g 24b
159r 100g 42b
203r 147g 0b
194r 189g 119b

IV. Masters: Motherwell

50c	50m	50y	0k
50c	0m	10y	30k
10c	30m	40y	20k
20c	100m	70y	10k

146r 129g 121b
106r 156g 173b
193r 159g 127b
177r 3g 61b

50c	50m	50y	0k
50c	40m	70y	0k
40c	30m	60y	0k
50c	0m	10y	30k

146r 129g 121b
143r 144g 97b
165r 166g 119b
106r 156g 173b

50c	50m	50y	0k
50c	40m	70y	0k
10c	30m	40y	20k
20c	100m	70y	10k

146r 129g 121b
143r 144g 97b
193r 159g 127b
177r 3g 61b

40c	30m	60y	0k
60c	60m	50y	0k
60c	50m	60y	0k
50c	0m	10y	30k

165r 166g 119b
126r 107g 113b
123r 123g 107b
106r 56g 173b

8. NATURAL

Natural colors are those borrowed from the earth, sea and sky. In this chapter, the palettes have been derived from a broad selection of naturals and neutrals that are common to a large part of the world: brown, tan and red tones of soil; greens, yellows and oranges of foliage; blues and reds of sky and water.

These colors are often used by designers who are trying to address viewers looking for a no-nonsense, "earthy" presentation.

Overall, natural tones seem to come in and out of the fashion picture. But even during times when urban schemes (palettes made of hues that do not often occur naturally) are in vogue, there are always audiences and messages that are best addressed through naturally occurring hues.

Brainstorming Natural Colors:

Earth, sky, fire, water, plants, animals, skin, blood.

Could your message benefit from earthy browns, celestial blues, leafy greens?

Winter, spring, summer, fall. Consider the effect of seasons upon natural colors.

Should you use only natural colors, or use them in contrast with tones from another palette?

Natural colors can be bright, muted, lively, bleak, warm, cool.

Look at landscape images for ideas.

Look outdoors for ideas.

Go for a walk in a setting that could offer inspiration.

Natural

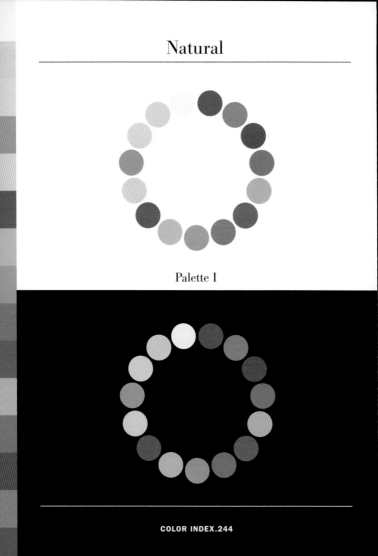

Palette I

I. Hues of Autumn

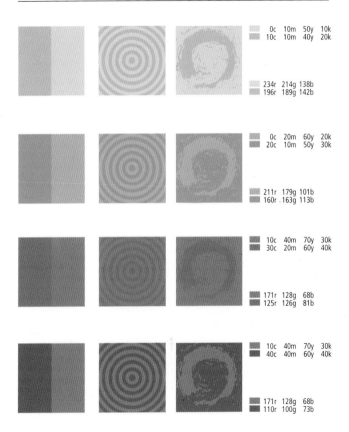

	0c	10m	50y	10k
	10c	10m	40y	20k

	234r	214g	138b
	196r	189g	142b

	0c	20m	60y	20k
	20c	10m	50y	30k

	211r	179g	101b
	160r	163g	113b

	10c	40m	70y	30k
	30c	20m	60y	40k

	171r	128g	68b
	125r	126g	81b

	10c	40m	70y	30k
	40c	40m	60y	40k

	171r	128g	68b
	110r	100g	73b

Natural

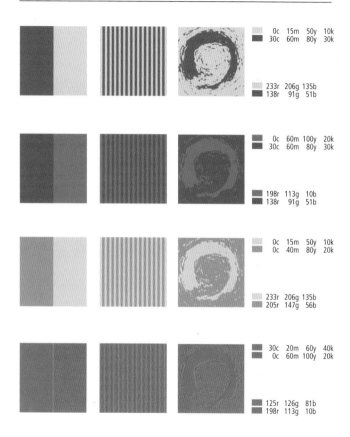

0c 15m 50y 10k
30c 60m 80y 30k

233r 206g 135b
138r 91g 51b

0c 60m 100y 20k
30c 60m 80y 30k

198r 113g 10b
138r 91g 51b

0c 15m 50y 10k
0c 40m 80y 20k

233r 206g 135b
205r 147g 56b

30c 20m 60y 40k
0c 60m 100y 20k

125r 126g 81b
198r 113g 10b

I. Hues of Autumn

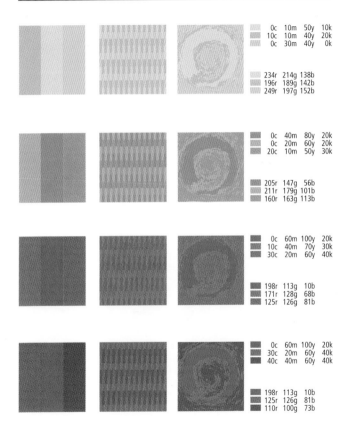

0c	10m	50y	10k
10c	10m	40y	20k
0c	30m	40y	0k

234r	214g	138b
196r	189g	142b
249r	197g	152b

0c	40m	80y	20k
0c	20m	60y	20k
20c	10m	50y	30k

205r	147g	56b
211r	179g	101b
160r	163g	113b

0c	60m	100y	20k
10c	40m	70y	30k
30c	20m	60y	40k

198r	113g	10b
171r	128g	68b
125r	126g	81b

0c	60m	100y	20k
30c	20m	60y	40k
40c	40m	60y	40k

198r	113g	10b
125r	126g	81b
110r	100g	73b

0c	5m	40y	0k
0c	15m	50y	10k
30c	60m	80y	30k

254r	241g	174b
233r	206g	135b
138r	91g	51b

0c	15m	50y	10k
0c	60m	100y	20k
30c	60m	80y	30k

233r	206g	135b
198r	113g	10b
138r	91g	51b

0c	15m	50y	10k
0c	40m	80y	20k
50c	60m	50y	30k

233r	206g	135b
205r	147g	56b
110r	83g	85b

30c	20m	60y	40k
0c	60m	100y	20k
0c	80m	100y	20k

125r	126g	81b
198r	113g	10b
193r	72g	23b

I. Hues of Autumn

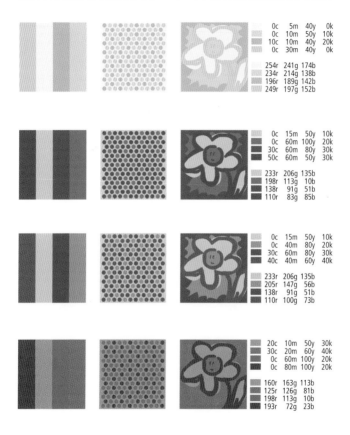

0c	5m	40y	0k
0c	10m	50y	10k
10c	10m	40y	20k
0c	30m	40y	0k

254r	241g	174b
234r	214g	138b
196r	189g	142b
249r	197g	152b

0c	15m	50y	10k
0c	60m	100y	20k
30c	60m	80y	30k
50c	60m	50y	30k

233r	206g	135b
198r	113g	10b
138r	91g	51b
110r	83g	85b

0c	15m	50y	10k
0c	40m	80y	20k
30c	60m	80y	30k
40c	40m	60y	40k

233r	206g	135b
205r	147g	56b
138r	91g	51b
110r	100g	73b

20c	10m	50y	30k
30c	20m	60y	40k
0c	60m	100y	20k
0c	80m	100y	20k

160r	163g	113b
125r	126g	81b
198r	113g	10b
193r	72g	23b

Natural

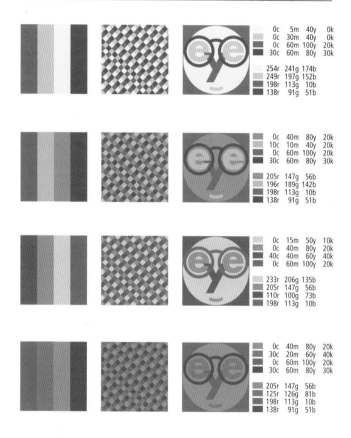

0c	5m	40y	0k
0c	30m	40y	0k
0c	60m	100y	20k
30c	60m	80y	30k

254r	241g	174b
249r	197g	152b
198r	113g	10b
138r	91g	51b

0c	40m	80y	20k
10c	10m	40y	20k
0c	60m	100y	20k
30c	60m	80y	30k

205r	147g	56b
196r	189g	142b
198r	113g	10b
138r	91g	51b

0c	15m	50y	10k
0c	40m	80y	20k
40c	40m	60y	40k
0c	60m	100y	20k

233r	206g	135b
205r	147g	56b
110r	100g	73b
198r	113g	10b

0c	40m	80y	20k
30c	20m	60y	40k
0c	60m	100y	20k
30c	60m	80y	30k

205r	147g	56b
125r	126g	81b
198r	113g	10b
138r	91g	51b

I. Hues of Autumn

	0c	80m	100y	20k
	30c	60m	80y	30k
	40c	40m	60y	40k
	50c	60m	50y	30k

	193r	72g	23b
	138r	91g	51b
	110r	100g	73b
	110r	83g	85b

	0c	30m	40y	0k
	30c	60m	80y	30k
	40c	40m	60y	40k
	50c	60m	50y	30k

	249r	197g	152b
	138r	91g	51b
	110r	100g	73b
	110r	83g	85b

	30c	60m	80y	30k
	0c	80m	100y	20k
	0c	60m	100y	20k
	50c	60m	50y	30k

	138r	91g	51b
	193r	72g	23b
	198r	113g	10b
	110r	83g	85b

	40c	40m	60y	40k
	30c	60m	80y	30k
	10c	40m	70y	30k
	30c	20m	60y	40k

	110r	100g	73b
	138r	91g	51b
	171r	128g	68b
	125r	126g	81b

Natural

Palette II

II. Quiet Tones

20c	40m	60y	20k
30c	10m	30y	10k

173r 137g 92b
176r 192g 172b

50c	10m	30y	20k
10c	10m	30y	0k

119r 160g 155b
234r 225g 189b

0c	10m	20y	50k
10c	60m	60y	0k

149r 137g 121b
221r 131g 97b

10c	5m	30y	10k
20c	50m	50y	40k

216r 215g 178b
138r 97g 79b

Natural

10c	10m	30y	0k
10c	5m	30y	10k
40c	20m	30y	20k

234r	225g	189b
216r	215g	178b
141r	154g	148b

30c	10m	30y	10k
30c	20m	40y	30k
20c	40m	60y	20k

176r	192g	172b
144r	144g	121b
173r	137g	92b

0c	10m	20y	50k
50c	10m	30y	20k
10c	20m	40y	0k

149r	137g	121b
119r	160g	155b
232r	207g	161b

0c	10m	40y	90k
20c	50m	50y	40k
60c	40m	30y	30k

37r	33g	21b
138r	97g	79b
93r	104g	117b

II. Quiet Tones

10c	5m	30y	10k
30c	20m	40y	30k
30c	10m	30y	10k

216r 215g 178b
144r 144g 121b
176r 192g 172b

40c	20m	30y	20k
50c	10m	30y	20k
60c	40m	30y	30k

141r 154g 148b
119r 160g 155b
93r 104g 117b

10c	10m	30y	0k
10c	5m	30y	10k
10c	20m	40y	0k

234r 225g 189b
216r 215g 178b
232r 207g 161b

30c	20m	40y	30k
0c	10m	20y	50k
10c	60m	60y	0k

144r 144g 121b
149r 137g 121b
221r 131g 97b

Natural

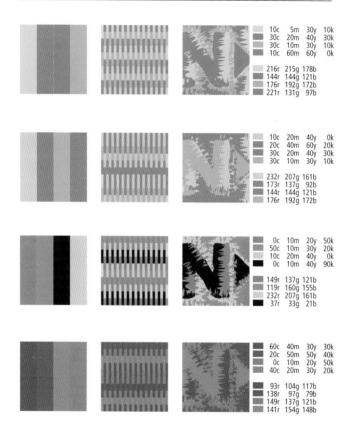

10c	5m	30y	10k
30c	20m	40y	30k
30c	10m	30y	10k
10c	60m	60y	0k

216r	215g	178b
144r	144g	121b
176r	192g	172b
221r	131g	97b

10c	20m	40y	0k
20c	40m	60y	20k
30c	20m	40y	30k
30c	10m	30y	10k

232r	207g	161b
173r	137g	92b
144r	144g	121b
176r	192g	172b

0c	10m	20y	50k
50c	10m	30y	20k
10c	20m	40y	0k
0c	10m	40y	90k

149r	137g	121b
119r	160g	155b
232r	207g	161b
37r	33g	21b

60c	40m	30y	30k
20c	50m	50y	40k
0c	10m	20y	50k
40c	20m	30y	20k

93r	104g	117b
138r	97g	79b
149r	137g	121b
141r	154g	148b

II. Quiet Tones

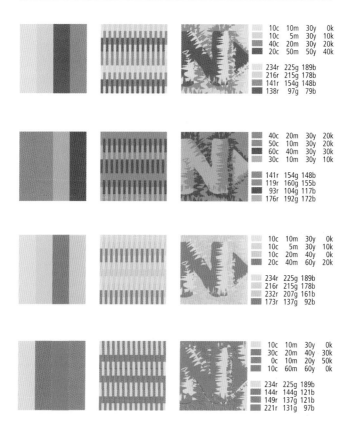

10c	10m	30y	0k
10c	5m	30y	10k
40c	20m	30y	20k
20c	50m	50y	40k

234r	225g	189b
216r	215g	178b
141r	154g	148b
138r	97g	79b

40c	20m	30y	20k
50c	10m	30y	20k
60c	40m	30y	30k
30c	10m	30y	10k

141r	154g	148b
119r	160g	155b
93r	104g	117b
176r	192g	172b

10c	10m	30y	0k
10c	5m	30y	10k
10c	20m	40y	0k
20c	40m	60y	20k

234r	225g	189b
216r	215g	178b
232r	207g	161b
173r	137g	92b

10c	10m	30y	0k
30c	20m	40y	30k
0c	10m	20y	50k
10c	60m	60y	0k

234r	225g	189b
144r	144g	121b
149r	137g	121b
221r	131g	97b

OTHER CONSIDERATIONS

This spread addresses a variety of factors that might be considered when finalizing colors for a job that will be printed using an offset printing press.

On-screen vs. on paper.

Designers who use a computer to create color artwork that will be printed must be aware that the colors they see on-screen will not match the colors that a printing press sets on paper.

A Process Color Guide is essential for checking the on-screen representation of CMYK colors against printed samples. Most Process Color Guides feature large numbers of CMYK mixes printed on white paper. To avoid unpleasant sur-

prises, check all on-screen hues against a printed guide.

Proofs.

Laser proofs are not an accurate way to check on-screen colors prior to offset printing. The technology used by laser printers to image color is only vaguely related to the way a printing press applies ink to paper.

Most commercial print companies can supply a "match proof" of artwork before it is printed. A match proof is created from the actual negatives that will be used for printing and is by far the most accurate way to check color before printing.

Some modern printing presses do not use negatives (but rather create

printing plates directly from electronic files). Ask your printer about proofing methods for this type of printing and possible inaccuracies.

Always talk to the printer before a job goes to press and thoroughly discuss the many variables that may come into play when a job is on-press.

Paper.

This book is printed on a lightweight gloss stock—a good paper for displaying color with accuracy and consistency.

Other papers will affect ink differently. Dull, matte, semi-gloss or high gloss white stock will absorb ink differently than light weight gloss stock and will

have an impact on the appearance of the colors.

Talk to your printer about these variables and look at samples of jobs printed on various stocks to get an idea of how it might affect your project.

Because printing inks are not opaque, inks printed on non-white stock will be tinted by the paper. If desired, adjustments can be made to a document to help compensate for the effect that a paper's tint will have on the final printed color. Talk to your printer or an imaging professional about these factors and how to compensate for them.

Papers that are more deeply colored and/or textured may have a big effect on printed color. Sometimes an opaque white ink is printed beneath an image to help the overprinting colors show up against a darkly colored paper. Many paper manufacturers offer samples of these techniques and more.

CMYK vs. Spot Color. CMYK colors are a mixture of various densities of cyan, magenta, yellow and black inks. Spot colors are inks that are mixed before being loaded into the printing press.

It is often cheaper to print a job using one or two spot colors (with or without black ink) than to try to produce the job using CMYK

process printing. There are several "systems" of spot color inks. The most common is the Pantone Matching System. Designers can purchase books of these colors or get help from a printer in selecting them.

Other ways of presenting printed color. Printing is not limited to CMYK and the primary color spectrum. Consider the following when brainstorming ways to make a job stand apart from the crowd: metallic inks; fluorescent inks; opaque inks; warm and cool black inks; metallic, iridescent and other special-effect hot-foil stamps; gloss and/or matte varnish (applied overall or selectively to a design or image).

Natural

Palette III

III. Earth and Sky

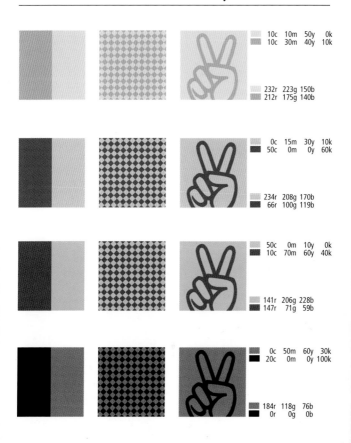

10c	10m	50y	0k
10c	30m	40y	10k

232r	223g	150b
212r	175g	140b

0c	15m	30y	10k
50c	0m	0y	60k

234r	208g	170b
66r	100g	119b

50c	0m	10y	0k
10c	70m	60y	40k

141r	206g	228b
147r	71g	59b

0c	50m	60y	30k
20c	0m	0y	100k

184r	118g	76b
0r	0g	0b

Natural

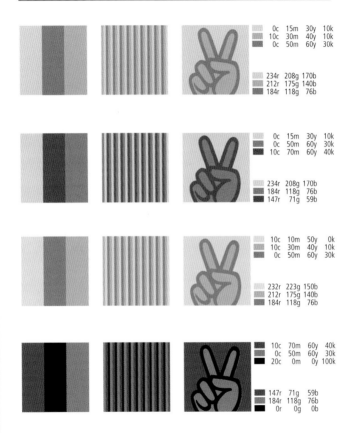

0c	15m	30y	10k
10c	30m	40y	10k
0c	50m	60y	30k

234r 208g 170b
212r 175g 140b
184r 118g 76b

0c	15m	30y	10k
0c	50m	60y	30k
10c	70m	60y	40k

234r 208g 170b
184r 118g 76b
147r 71g 59b

10c	10m	50y	0k
10c	30m	40y	10k
0c	50m	60y	30k

232r 223g 150b
212r 175g 140b
184r 118g 76b

10c	70m	60y	40k
0c	50m	60y	30k
20c	0m	0y	100k

147r 71g 59b
184r 118g 76b
0r 0g 0b

III. Earth and Sky

0c	50m	70y	0k
10c	10m	50y	0k
20c	0m	0y	100k

241r	157g	86b
232r	223g	150b
0r	0g	0b

0c	50m	70y	0k
0c	15m	30y	10k
20c	0m	0y	100k

241r	157g	86b
234r	208g	170b
0r	0g	0b

10c	30m	40y	10k
20c	0m	10y	0k
50c	0m	10y	10k

212r	175g	140b
213r	234g	233b
141r	206g	228b

10c	30m	40y	10k
50c	0m	10y	0k
80c	70m	10y	30k

212r	175g	140b
141r	206g	228b
66r	60g	111b

NATURAL.263

Natural

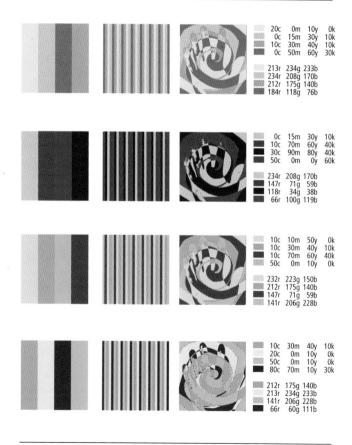

20c	0m	10y	0k
0c	15m	30y	10k
10c	30m	40y	10k
0c	50m	60y	30k

213r 234g 233b
234r 208g 170b
212r 175g 140b
184r 118g 76b

0c	15m	30y	10k
10c	70m	60y	40k
30c	90m	80y	40k
50c	0m	0y	60k

234r 208g 170b
147r 71g 59b
118r 34g 38b
66r 100g 119b

10c	10m	50y	0k
10c	30m	40y	10k
10c	70m	60y	40k
50c	0m	10y	0k

232r 223g 150b
212r 175g 140b
147r 71g 59b
141r 206g 228b

10c	30m	40y	10k
20c	0m	10y	0k
50c	0m	10y	0k
80c	70m	10y	30k

212r 175g 140b
213r 234g 233b
141r 206g 228b
66r 60g 111b

III. Earth and Sky

0c	15m	30y	10k
10c	10m	50y	0k
0c	50m	70y	0k
20c	0m	0y	100k
234r	208g	170b	
232r	223g	150b	
241r	157g	86b	
0r	0g	0b	

50c	0m	0y	60k
0c	50m	60y	30k
10c	70m	60y	40k
30c	90m	80y	40k
66r	100g	119b	
184r	118g	76b	
147r	71g	59b	
118r	34g	38b	

20c	0m	0y	100k
80c	70m	10y	30k
0c	50m	60y	30k
10c	70m	60y	40k
0r	0g	0b	
66r	60g	111b	
184r	118g	76b	
147r	71g	59b	

10c	30m	40y	10k
30c	90m	80y	40k
80c	70m	10y	30k
50c	0m	0y	60k
212r	175g	140b	
118r	34g	38b	
66r	60g	111b	
66r	100g	119b	

Natural

Palette IV

IV. Mixed Earthtones

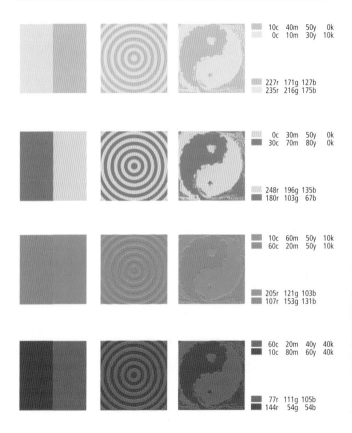

10c 40m 50y 0k
0c 10m 30y 10k

227r 171g 127b
235r 216g 175b

0c 30m 50y 0k
30c 70m 80y 0k

248r 196g 135b
180r 103g 67b

10c 60m 50y 10k
60c 20m 50y 10k

205r 121g 103b
107r 153g 131b

60c 20m 40y 40k
10c 80m 60y 40k

77r 111g 105b
144r 54g 54b

Natural

10c	40m	50y	0k
0c	10m	30y	10k

227r	171g	127b	
235r	216g	175b	

0c	30m	50y	0k
30c	70m	80y	0k

248r	196g	135b	
180r	103g	67b	

10c	60m	50y	10k
60c	20m	50y	10k

205r	121g	103b	
107r	153g	131b	

60c	20m	40y	40k
10c	80m	60y	40k

77r	111g	105b	
144r	54g	54b	

IV. Mixed Earthtones

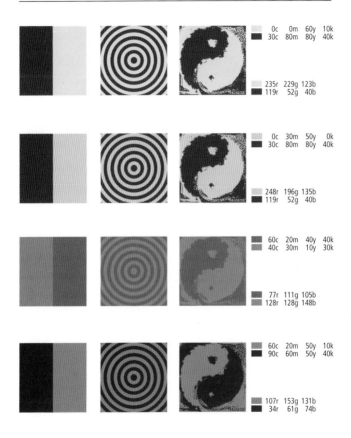

0c	0m	60y	10k
30c	80m	80y	40k

| 235r | 229g | 123b |
| 119r | 52g | 40b |

| 0c | 30m | 50y | 0k |
| 30c | 80m | 80y | 40k |

| 248r | 196g | 135b |
| 119r | 52g | 40b |

| 60c | 20m | 40y | 40k |
| 40c | 30m | 10y | 30k |

| 77r | 111g | 105b |
| 128r | 128g | 148b |

| 60c | 20m | 50y | 10k |
| 90c | 60m | 50y | 40k |

| 107r | 153g | 131b |
| 34r | 61g | 74b |

Natural

0c	0m	60y	10k
10c	80m	60y	40k
30c	80m	80y	40k

235r	229g	123b
144r	54g	54b
119r	52g	40b

0c	30m	50y	0k
30c	80m	80y	40k
0c	10m	30y	10k

248r	196g	135b
119r	52g	40b
235r	216g	175b

60c	20m	40y	40k
40c	30m	10y	30k
60c	20m	50y	10k

77r	111g	105b
128r	128g	148b
107r	153g	131b

60c	20m	50y	10k
90c	60m	50y	40k
40c	30m	10y	30k

107r	153g	131b
34r	61g	74b
128r	128g	148b

IV. Mixed Earthtones

0c	10m	30y	10k
10c	40m	50y	0k
60c	20m	50y	10k
0c	0m	60y	10k

235r	216g	175b
227r	171g	127b
107r	153g	131b
235r	229g	123b

0c	30m	50y	0k
30c	70m	80y	0k
60c	20m	50y	10k
60c	20m	40y	40k

248r	196g	135b
180r	103g	67b
107r	153g	131b
77r	111g	105b

30c	80m	80y	40k
10c	60m	50y	10k
60c	20m	50y	10k
40c	30m	10y	30k

119r	52g	40b
205r	121g	103b
107r	153g	131b
128r	128g	148b

60c	20m	40y	40k
10c	80m	60y	40k
0c	100m	30y	80k
90c	60m	50y	40k

77r	111g	105b
144r	54g	54b
61r	0g	23b
34r	61g	74b

Natural

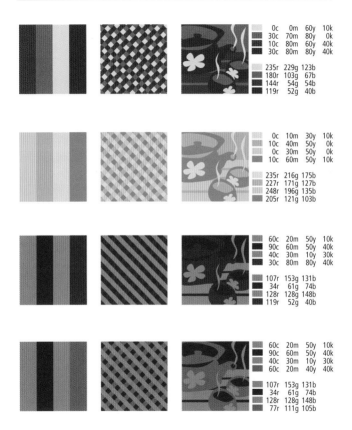

0c	0m	60y	10k
30c	70m	80y	0k
10c	80m	60y	40k
30c	80m	80y	40k

235r	229g	123b
180r	103g	67b
144r	54g	54b
119r	52g	40b

0c	10m	30y	10k
10c	40m	50y	0k
0c	30m	50y	0k
10c	60m	50y	10k

235r	216g	175b
227r	171g	127b
248r	196g	135b
205r	121g	103b

60c	20m	50y	10k
90c	60m	50y	40k
40c	30m	10y	30k
30c	80m	80y	40k

107r	153g	131b
34r	61g	74b
128r	128g	148b
119r	52g	40b

60c	20m	50y	10k
90c	60m	50y	40k
40c	30m	10y	30k
60c	20m	40y	40k

107r	153g	131b
34r	61g	74b
128r	128g	148b
77r	111g	105b

IV. Mixed Earthtones

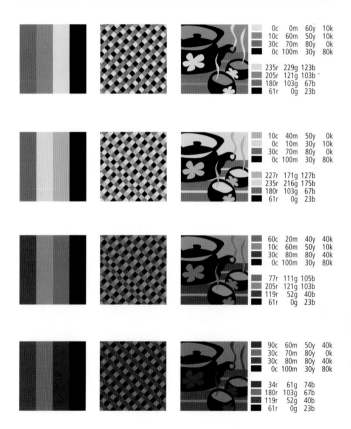

0c	0m	60y	10k
10c	60m	50y	10k
30c	70m	80y	0k
0c	100m	30y	80k

235r	229g	123b
205r	121g	103b
180r	103g	67b
61r	0g	23b

10c	40m	50y	0k
0c	10m	30y	10k
30c	70m	80y	0k
0c	100m	30y	80k

227r	171g	127b
235r	216g	175b
180r	103g	67b
61r	0g	23b

60c	20m	40y	40k
10c	60m	50y	10k
30c	80m	80y	40k
0c	100m	30y	80k

77r	111g	105b
205r	121g	103b
119r	52g	40b
61r	0g	23b

90c	60m	50y	40k
30c	70m	80y	0k
30c	80m	80y	40k
0c	100m	30y	80k

34r	61g	74b
180r	103g	67b
119r	52g	40b
61r	0g	23b

9.ACCENT

The combinations in this chapter feature one "accent" color and two or three supporting hues. The supporting hues are generally more muted, lighter or darker than the accent color.

Combinations that feature an accent color are often used in advertising, design and fine arts to call attention to a particular element. The element could be typographic, image-oriented, or a detail highlighted within a word or image.

Images and messages of great impact can result when the right balance of restraint and power are found through content and color.

If your project could benefit from this kind of emphasis-through-contrast, identify visual elements that support your message, selectively apply a color that bolsters that message, and apply a palette of supporting colors to other elements throughout the piece.

Brainstorming Accent/Supporting Colors:

Intense against muted. Light against dark.
Color against grays.

Smooth vs. texture. Busy vs. plain.

A hue's muted complement helps bring attention to the purer tone.

When a hue is placed next to a less saturated shade of itself, the original hue looks more intense than before.

Should the accent color be used prominently or sparingly?

Which accent color could best enforce the message? Which hues can be added that help focus attention on the accent color and the support message?

Should the element(s) that contains the accent color stand apart in other ways? Style, size, position...

Accent

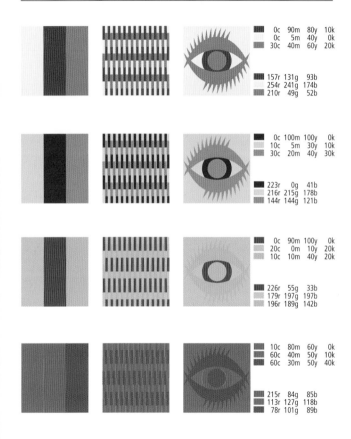

0c	90m	80y	10k
0c	5m	40y	0k
30c	40m	60y	20k

157r 131g 93b
254r 241g 174b
210r 49g 52b

0c	100m	100y	0k
10c	5m	30y	10k
30c	20m	40y	30k

223r 0g 41b
216r 215g 178b
144r 144g 121b

0c	90m	100y	0k
20c	0m	10y	20k
10c	10m	40y	20k

226r 55g 33b
179r 197g 197b
196r 189g 142b

10c	80m	60y	0k
60c	40m	50y	10k
60c	30m	50y	40k

215r 84g 85b
113r 127g 118b
78r 101g 89b

Mixed Combinations

0c	100m	90y	0k
60c	80m	80y	10k
30c	30m	50y	30k

223r	0g	50b
113r	68g	62b
143r	132g	102b

0c	90m	80y	10k
20c	40m	60y	10k
20c	60m	100y	30k

210r	49g	52b
190r	151g	102b
150r	94g	21b

0c	100m	100y	0k
30c	10m	40y	20k
40c	50m	40y	40k

223r	0g	41b
159r	174g	141b
111r	89g	88b

0c	100m	90y	0k
0c	30m	50y	20k
20c	0m	10y	0k

223r	0g	50b
209r	165g	113b
213r	234g	233b

ACCENT.277

Accent

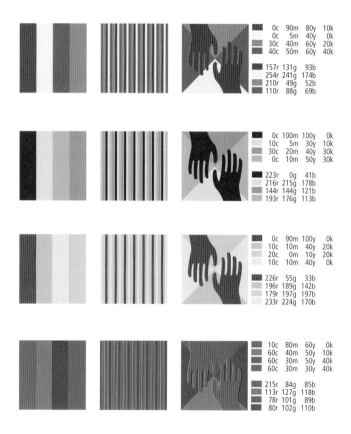

0c	90m	80y	10k
0c	5m	40y	0k
30c	40m	60y	20k
40c	50m	60y	40k

157r	131g	93b
254r	241g	174b
210r	49g	52b
110r	88g	69b

0c	100m	100y	0k
10c	5m	30y	10k
30c	20m	40y	30k
0c	10m	50y	30k

223r	0g	41b
216r	215g	178b
144r	144g	121b
193r	176g	113b

0c	90m	100y	0k
10c	10m	40y	20k
20c	0m	10y	20k
10c	10m	40y	0k

226r	55g	33b
196r	189g	142b
179r	197g	197b
233r	224g	170b

10c	80m	60y	0k
60c	40m	50y	10k
60c	30m	50y	40k
60c	30m	30y	40k

215r	84g	85b
113r	127g	118b
78r	101g	89b
80r	102g	110b

Mixed Combinations

10c	20m	100y	0k
0c	50m	10y	70k
40c	50m	40y	30k

225r	203g	0b
95r	59g	66b
126r	101g	101b

0c	20m	100y	0k
10c	0m	0y	80k
40c	40m	40y	40k

245r	211g	0b
64r	67g	69b
112r	100g	94b

0c	30m	100y	0k
40c	40m	60y	40k
40c	40m	60y	10k

243r	194g	0b
110r	100g	73b
152r	139g	103b

5c	0m	60y	0k
60c	30m	30y	40k
90c	60m	50y	40k

243r	243g	134b
80r	102g	110b
34r	61g	74b

Accent

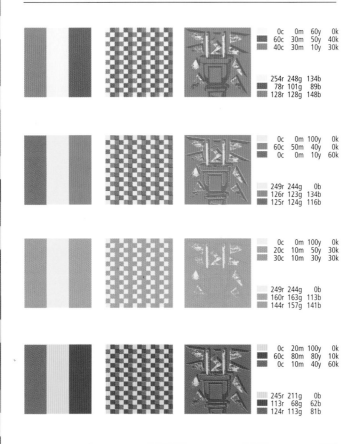

	0c	0m	60y	0k
	60c	30m	50y	40k
	40c	30m	10y	30k

	254r	248g	134b
	78r	101g	89b
	128r	128g	148b

	0c	0m	100y	0k
	60c	50m	40y	0k
	0c	0m	10y	60k

	249r	244g	0b
	126r	123g	134b
	125r	124g	116b

	0c	0m	100y	0k
	20c	10m	50y	30k
	30c	10m	30y	30k

	249r	244g	0b
	160r	163g	113b
	144r	157g	141b

	0c	20m	100y	0k
	60c	80m	80y	10k
	0c	10m	40y	60k

	245r	211g	0b
	113r	68g	62b
	124r	113g	81b

Mixed Combinations

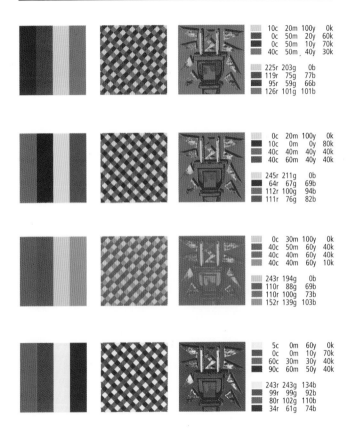

10c	20m	100y	0k
0c	50m	20y	60k
0c	50m	10y	70k
40c	50m	40y	30k

225r	203g	0b
119r	75g	77b
95r	59g	66b
126r	101g	101b

0c	20m	100y	0k
10c	0m	0y	80k
40c	40m	40y	40k
40c	60m	40y	40k

245r	211g	0b
64r	67g	69b
112r	100g	94b
111r	76g	82b

0c	30m	100y	0k
40c	50m	60y	40k
40c	40m	60y	40k
40c	40m	60y	10k

243r	194g	0b
110r	88g	69b
110r	100g	73b
152r	139g	103b

5c	0m	60y	0k
0c	0m	10y	70k
60c	30m	30y	40k
90c	60m	50y	40k

243r	243g	134b
99r	99g	92b
80r	102g	110b
34r	61g	74b

Accent

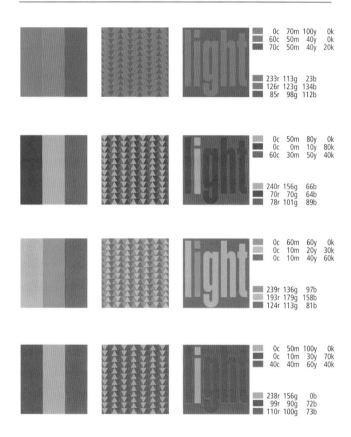

0c	70m	100y	0k
60c	50m	40y	0k
70c	50m	40y	20k

233r	113g	23b
126r	123g	134b
85r	98g	112b

0c	50m	80y	0k
0c	0m	10y	80k
60c	30m	50y	40k

240r	156g	66b
70r	70g	64b
78r	101g	89b

0c	60m	60y	0k
0c	10m	20y	30k
0c	10m	40y	60k

239r	136g	97b
193r	179g	158b
124r	113g	81b

0c	50m	100y	0k
0c	10m	30y	70k
40c	40m	60y	40k

238r	156g	0b
99r	90g	72b
110r	100g	73b

Mixed Combinations

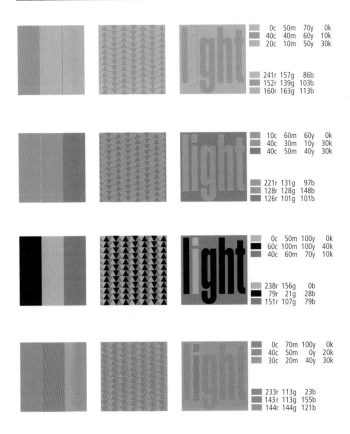

0c	50m	70y	0k
40c	40m	60y	10k
20c	10m	50y	30k

241r 157g 86b
152r 139g 103b
160r 163g 113b

10c	60m	60y	0k
40c	30m	10y	30k
40c	50m	40y	30k

221r 131g 97b
128r 128g 148b
126r 101g 101b

0c	50m	100y	0k
60c	100m	100y	40k
40c	60m	70y	10k

238r 156g 0b
79r 21g 28b
151r 107g 79b

0c	70m	100y	0k
40c	50m	0y	20k
30c	20m	40y	30k

233r 113g 23b
143r 113g 155b
144r 144g 121b

Accent

0c	70m	100y	0k
90c	60m	50y	40k
60c	50m	40y	0k
70c	50m	40y	20k

233r	113g	23b
34r	61g	74b
126r	123g	134b
85r	98g	112b

0c	50m	80y	0k
30c	10m	40y	20k
0c	0m	10y	80k
60c	30m	50y	40k

240r	156g	66b
159r	174g	141b
70r	70g	64b
78r	101g	89b

0c	60m	60y	0k
60c	80m	80y	10k
0c	10m	20y	30k
0c	10m	40y	60k

239r	136g	97b
113r	68g	62b
193r	179g	158b
124r	113g	81b

0c	50m	100y	0k
40c	50m	60y	40k
0c	10m	30y	70k
40c	40m	60y	40k

238r	156g	0b
110r	88g	69b
99r	90g	72b
110r	100g	73b

Mixed Combinations

0c	70m	10y	0k
0c	10m	30y	70k
30c	30m	50y	30k

238r	113g	151b
99r	90g	72b
143r	132g	102b

30c	100m	0y	0k
10c	10m	40y	0k
30c	10m	30y	10k

179r	0g	124b
233r	224g	170b
176r	192g	172b

0c	100m	0y	0k
70c	50m	40y	20k
50c	40m	60y	30k

226r	0g	127b
85r	98g	112b
108r	108g	84b

0c	100m	30y	0k
60c	30m	50y	40k
10c	0m	0y	50k

226r	0g	104b
78r	101g	89b
137r	143g	148b

Accent

0c	100m	10y	0k
20c	40m	70y	0k
40c	40m	60y	10k

226r 0g 120b
205r 163g 94b
152r 139g 103b

0c	60m	0y	0k
40c	60m	70y	10k
60c	100m	100y	40k

241r 137g 175b
151r 107g 79b
79r 21g 28b

0c	100m	30y	0k
0c	10m	50y	10k
30c	30m	40y	30k

226r 0g 104b
234r 214g 138b
143r 132g 114b

0c	70m	10y	0k
50c	40m	60y	30k
60c	50m	30y	40k

238r 113g 151b
108r 108g 84b
83r 81g 97b

Mixed Combinations

0c	70m	10y	0k
0c	10m	20y	30k
0c	10m	30y	70k
30c	30m	50y	30k

238r 113g 151b
193r 179g 158b
99r 90g 72b
143r 132g 102b

30c	100m	0y	0k
30c	20m	40y	30k
10c	10m	40y	0k
30c	10m	30y	10k

179r 0g 124b
144r 144g 121b
233r 224g 170b
190r 207g 187b

0c	100m	0y	0k
40c	50m	40y	30k
70c	50m	40y	20k
50c	40m	60y	30k

226r 0g 127b
126r 101g 101b
85r 98g 112b
108r 108g 84b

0c	100m	30y	0k
60c	0m	50y	90k
60c	30m	50y	40k
10c	0m	0y	50k

226r 0g 104b
9r 25g 19b
78r 101g 89b
137r 143g 148b

After the search for a palette has been narrowed or finalized, it might be worthwhile to spend time experimenting with different placements and emphases of the colors.

Use the computer or paintbrush to investigate variations. The results are often surprising and can lead to a more effective presentation than the obvious solution(s).

0c	100m	100y	0k
60c	40m	50y	10k
0c	10m	50y	30k
60c	30m	30y	40k

223r	0g	41b
113r	127g	118b
193r	176g	113b
80r	102g	110b

Here, the same four colors are used for all of the samples at right. Notice how the look and feel of the image changes with each variation of color. Look for arrangements and proportions of color that best support the image's message.

Accent

30c	70m	10y	0k
30c	30m	40y	30k
0c	10m	50y	10k

186r 101g 149b
143r 132g 114b
234r 214g 138b

40c	80m	0y	10k
60c	0m	50y	90k
30c	60m	90y	40k

154r 66g 134b
9r 25g 19b
121r 80g 33b

70c	70m	0y	0k
0c	20m	60y	20k
10c	10m	30y	10k

111r 85g 157b
211r 179g 101b
216r 208g 174b

20c	50m	10y	0k
40c	50m	30y	40k
70c	50m	30y	40k

208r 147g 174b
112r 89g 98b
68r 77g 97b

Mixed Combinations

50c	50m	0y	0k
60c	60m	80y	20k
90c	60m	50y	40k
0c	0m	10y	80k

150r 129g 183b
101r 89g 62b
34r 61g 74b
70r 70g 64b

60c	60m	0y	0k
10c	10m	40y	0k
10c	30m	60y	0k
20c	40m	60y	10k

130r 106g 169b
233r 224g 170b
228r 188g 116b
190r 151g 102b

40c	80m	0y	10k
60c	100m	100y	40k
60c	0m	50y	90k
30c	60m	90y	40k

154r 66g 134b
79r 21g 28b
9r 25g 19b
121r 80g 33b

30c	70m	10y	0k
0c	5m	40y	0k
30c	30m	40y	30k
0c	10m	50y	10k

186r 101g 149b
254r 241g 174b
143r 132g 114b
234r 214g 138b

Accent

100c	0m	0y	0k
0c	50m	60y	30k
0c	0m	10y	80k

0r	178g	235b
184r	118g	76b
70r	70g	64b

90c	40m	0y	0k
20c	40m	70y	0k
0c	15m	50y	10k

35r	122g	191b
205r	163g	94b
233r	206g	135b

70c	20m	0y	0k
40c	60m	40y	40k
60c	0m	60y	60k

92r	162g	216b
111r	76g	82b
97r	92g	64b

70c	10m	0y	0k
90c	60m	50y	40k
40c	50m	40y	40k

84r	176g	228b
34r	61g	74b
111r	89g	88b

Mixed Combinations

100c	0m	0y	0k
0c	0m	10y	80k
0c	50m	60y	30k
30c	60m	80y	30k

0r	178g	235b
70r	70g	64b
184r	118g	76b
138r	91g	51b

90c	40m	0y	0k
20c	40m	70y	0k
0c	15m	50y	0k
0c	10m	50y	30k

35r	122g	191b
205r	163g	94b
233r	206g	135b
193r	176g	113b

50c	0m	10y	10k
60c	60m	70y	20k
50c	40m	60y	30k
40c	40m	60y	10k

130r	190g	210b
103r	89g	73b
108r	108g	84b
152r	139g	103b

80c	0m	10y	10k
0c	50m	10y	70k
60c	70m	40y	30k
0c	10m	30y	70k

0r	166g	206b
95r	59g	66b
95r	67g	87b
99r	90g	72b

Accent

60c	0m	40y	0k
0c	0m	60y	10k
10c	10m	30y	0k

108r 194g 175b
235r 229g 123b
234r 225g 189b

80c	0m	40y	0k
0c	10m	50y	30k
10c	20m	50y	0k

0r 177g 174b
193r 176g 113b
231r 206g 143b

40c	0m	30y	0k
30c	60m	90y	40k
10c	0m	0y	80k

165r 213g 195b
121r 80g 33b
64r 67g 69b

60c	0m	40y	0k
60c	60m	70y	20k
30c	40m	50y	40k

108r 194g 175b
103r 89g 73b
125r 104g 84b

Mixed Combinations

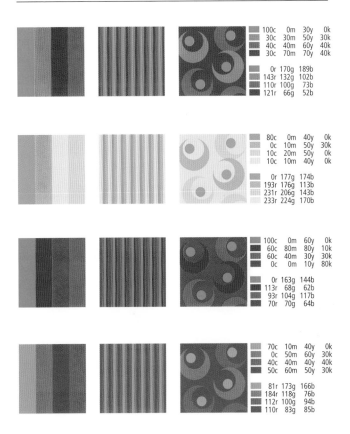

100c	0m	30y	0k
30c	30m	50y	30k
40c	40m	60y	40k
30c	70m	70y	40k

0r	170g	189b
143r	132g	102b
110r	100g	73b
121r	66g	52b

80c	0m	40y	0k
0c	10m	50y	30k
10c	20m	50y	0k
10c	10m	40y	0k

0r	177g	174b
193r	176g	113b
231r	206g	143b
233r	224g	170b

100c	0m	60y	0k
60c	80m	80y	10k
60c	40m	30y	30k
0c	0m	10y	80k

0r	163g	144b
113r	68g	62b
93r	104g	117b
70r	70g	64b

70c	10m	40y	0k
0c	50m	60y	30k
40c	40m	40y	40k
50c	60m	50y	30k

81r	173g	166b
184r	118g	76b
112r	100g	94b
110r	83g	85b

Accent

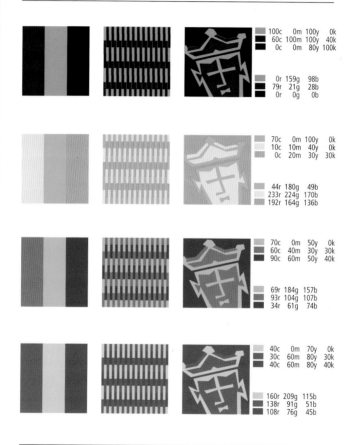

100c	0m	100y	0k
60c	100m	100y	40k
0c	0m	80y	100k

0r	159g	98b
79r	21g	28b
0r	0g	0b

70c	0m	100y	0k
10c	10m	40y	0k
0c	20m	30y	30k

44r	180g	49b
233r	224g	170b
192r	164g	136b

70c	0m	50y	0k
60c	40m	30y	30k
90c	60m	50y	40k

69r	184g	157b
93r	104g	107b
34r	61g	74b

40c	0m	70y	0k
30c	60m	80y	30k
40c	60m	80y	40k

160r	209g	115b
138r	91g	51b
108r	76g	45b

Mixed Combinations

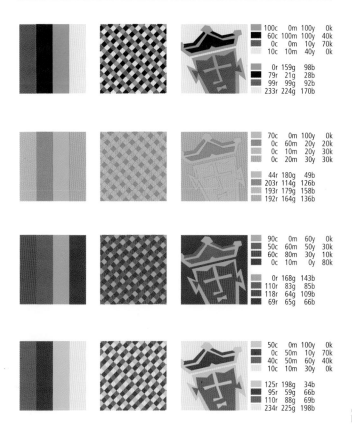

100c	0m	100y	0k
60c	100m	100y	40k
0c	0m	10y	70k
10c	10m	40y	0k

0r	159g	98b
79r	21g	28b
99r	99g	92b
233r	224g	170b

70c	0m	100y	0k
0c	60m	20y	20k
0c	10m	20y	30k
0c	20m	30y	30k

44r	180g	49b
203r	114g	126b
193r	179g	158b
192r	164g	136b

90c	0m	60y	0k
50c	60m	50y	30k
60c	80m	30y	10k
0c	10m	0y	80k

0r	168g	143b
110r	83g	85b
118r	64g	109b
69r	65g	66b

50c	0m	100y	0k
0c	50m	10y	70k
40c	50m	60y	40k
10c	10m	30y	0k

125r	198g	34b
95r	59g	66b
110r	88g	69b
234r	225g	198b

Accent

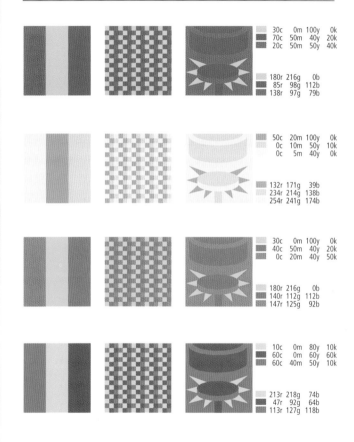

30c	0m	100y	0k
70c	50m	40y	20k
20c	50m	50y	40k

180r	216g	0b
85r	98g	112b
138r	97g	79b

50c	20m	100y	0k
0c	10m	50y	10k
0c	5m	40y	0k

132r	171g	39b
234r	214g	138b
254r	241g	174b

30c	0m	100y	0k
40c	50m	40y	20k
0c	20m	40y	50k

180r	216g	0b
140r	112g	112b
147r	125g	92b

10c	0m	80y	10k
60c	0m	60y	60k
60c	40m	50y	10k

213r	218g	74b
47r	92g	64b
113r	127g	118b

Mixed Combinations

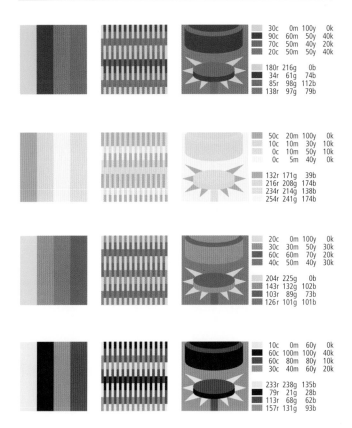

30c	0m	100y	0k
90c	60m	50y	40k
70c	50m	40y	20k
20c	50m	40y	40k

180r	216g	0b
34r	61g	74b
85r	98g	112b
138r	97g	79b

50c	20m	100y	0k
10c	10m	30y	10k
0c	10m	50y	10k
0c	5m	40y	0k

132r	171g	39b
216r	208g	174b
234r	214g	138b
254r	241g	174b

20c	0m	100y	0k
30c	30m	50y	30k
60c	60m	70y	20k
40c	50m	40y	30k

204r	225g	0b
143r	132g	102b
103r	89g	73b
126r	101g	101b

10c	0m	60y	0k
60c	100m	100y	40k
60c	80m	80y	10k
30c	40m	60y	20k

233r	238g	135b
79r	21g	28b
113r	68g	62b
157r	131g	93b

10.LOGO IDEAS

This chapter is intended to be an aid for designers seeking simple color ideas for corporate identity and logo projects. Other visual artists might find it useful in finding combinations that include a single color, plus black and/or gray.

Very often, businesses choose a color presentation that includes black ink plus one other as the foundation of their visual identity.

The logo featured here (borrowed from this book's companion, *Layout Index*) is presented in three versions using one other color, along with black and two grays.

Please note: this book was printed using four color process printing. If you find a combination that appeals to you and want to apply it to the more cost-effective two-color process printing (for the purposes of stationery, for example), you will need to specify a spot color (from a pre-mixed ink system such as Pantone) that most closely matches the sample shown here.

Brainstorming Color Ideas for Logos:

Which color(s) best support the client's message?

Is the client aware that their color choices may not be the choices that their customers are most likely to respond to? How can this message be tactfully imparted? How can the client be educated? How can the right choice(s) be found?

Is it appropriate to conduct a focus group? Formally? Informally?

Will the chosen color apply itself well to the various relevant media?

Should the color(s) be browser safe (chapter 11)?

Should more than one hue be chosen to color the logo/logotype?

Should a palette of supporting colors be established for other material which will be displayed by the client?

Logo Ideas

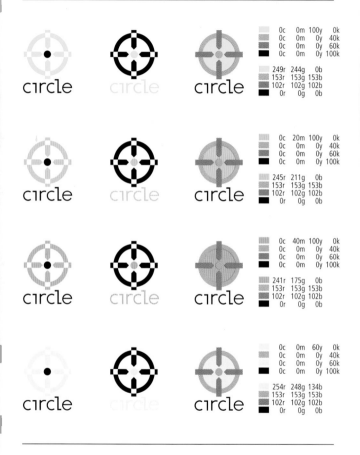

	0c	0m	100y	0k
	0c	0m	0y	40k
	0c	0m	0y	60k
	0c	0m	0y	100k

	249r	244g	0b
	153r	153g	153b
	102r	102g	102b
	0r	0g	0b

	0c	20m	100y	0k
	0c	0m	0y	40k
	0c	0m	0y	60k
	0c	0m	0y	100k

	245r	211g	0b
	153r	153g	153b
	102r	102g	102b
	0r	0g	0b

	0c	40m	100y	0k
	0c	0m	0y	40k
	0c	0m	0y	60k
	0c	0m	0y	100k

	241r	175g	0b
	153r	153g	153b
	102r	102g	102b
	0r	0g	0b

	0c	0m	60y	0k
	0c	0m	0y	40k
	0c	0m	0y	60k
	0c	0m	0y	100k

	254r	248g	134b
	153r	153g	153b
	102r	102g	102b
	0r	0g	0b

Color + Gray and Black

	0c	50m	100y	0k
	0c	0m	0y	40k
	0c	0m	0y	60k
	0c	0m	0y	100k

	238r	156g	0b
	153r	153g	153b
	102r	102g	102b
	0r	0g	0b

	0c	60m	100y	0k
	0c	0m	0y	40k
	0c	0m	0y	60k
	0c	0m	0y	100k

	236r	135g	14b
	153r	153g	153b
	102r	102g	102b
	0r	0g	0b

	0c	50m	70y	0k
	0c	0m	0y	40k
	0c	0m	0y	60k
	0c	0m	0y	100k

	241r	157g	86b
	153r	153g	153b
	102r	102g	102b
	0r	0g	0b

	10c	20m	100y	0k
	0c	0m	0y	40k
	0c	0m	0y	60k
	0c	0m	0y	100k

	225r	203g	0b
	153r	153g	153b
	102r	102g	102b
	0r	0g	0b

Logo Ideas

	0c	60m	60y	0k
	0c	0m	0y	40k
	0c	0m	0y	60k
	0c	0m	0y	100k

	239r	136g	97b
	153r	153g	153b
	102r	102g	102b
	0r	0g	0b

	0c	80m	100y	0k
	0c	0m	0y	40k
	0c	0m	0y	60k
	0c	0m	0y	100k

	229r	87g	29b
	153r	153g	153b
	102r	102g	102b
	0r	0g	0b

	0c	50m	80y	0k
	0c	0m	0y	40k
	0c	0m	0y	60k
	0c	0m	0y	100k

	240r	156g	66b
	153r	153g	153b
	102r	102g	102b
	0r	0g	0b

	0c	60m	100y	20k
	0c	0m	0y	40k
	0c	0m	0y	60k
	0c	0m	0y	100k

	198r	113g	10b
	153r	153g	153b
	102r	102g	102b
	0r	0g	0b

Color + Gray and Black

10c	70m	40y	0k
0c	0m	0y	40k
0c	0m	0y	60k
0c	0m	0y	100k

220r	109g	116b
153r	153g	153b
102r	102g	102b
0r	0g	0b

10c	100m	100y	0k
0c	0m	0y	40k
0c	0m	0y	60k
0c	0m	0y	100k

207r	2g	38b
153r	153g	153b
102r	102g	102b
0r	0g	0b

30c	100m	80y	10k
0c	0m	0y	40k
0c	0m	0y	60k
0c	0m	0y	100k

161r	17g	53b
153r	153g	153b
102r	102g	102b
0r	0g	0b

10c	80m	60y	0k
0c	0m	0y	40k
0c	0m	0y	60k
0c	0m	0y	100k

215r	84g	85b
153r	153g	153b
102r	102g	102b
0r	0g	0b

Logo Ideas

10c	50m	60y	0k
0c	0m	0y	40k
0c	0m	0y	60k
0c	0m	0y	100k

224r	152g	104b
153r	153g	153b
102r	102g	102b
0r	0g	0b

10c	60m	70y	0k
0c	0m	0y	40k
0c	0m	0y	60k
0c	0m	0y	100k

220r	131g	83b
153r	153g	153b
102r	102g	102b
0r	0g	0b

10c	60m	60y	0k
0c	0m	0y	40k
0c	0m	0y	60k
0c	0m	0y	100k

221r	131g	97b
153r	153g	153b
102r	102g	102b
0r	0g	0b

0c	70m	70y	10k
0c	0m	0y	40k
0c	0m	0y	60k
0c	0m	0y	100k

217r	104g	70b
153r	153g	153b
102r	102g	102b
0r	0g	0b

Color + Gray and Black

40c	60m	70y	10k
0c	0m	0y	40k
0c	0m	0y	60k
0c	0m	0y	100k

151r	107g	79b
153r	153g	153b
102r	102g	102b
0r	0g	0b

30c	70m	70y	40k
0c	0m	0y	40k
0c	0m	0y	60k
0c	0m	0y	100k

121r	66g	52b
153r	153g	153b
102r	102g	102b
0r	0g	0b

0c	60m	60y	30k
0c	0m	0y	40k
0c	0m	0y	60k
0c	0m	0y	100k

182r	102g	72b
153r	153g	153b
102r	102g	102b
0r	0g	0b

0c	30m	50y	0k
0c	0m	0y	40k
0c	0m	0y	60k
0c	0m	0y	100k

248r	196g	135b
153r	153g	153b
102r	102g	102b
0r	0g	0b

Logo Ideas

Color + Gray and Black

30c	70m	40y	0k
0c	0m	0y	40k
0c	0m	0y	60k
0c	0m	0y	100k

184r	102g	117b
153r	153g	153b
102r	102g	102b
0r	0g	0b

20c	60m	40y	10k
0c	0m	0y	40k
0c	0m	0y	60k
0c	0m	0y	100k

188r	116g	115b
153r	153g	153b
102r	102g	102b
0r	0g	0b

20c	50m	30y	10k
0c	0m	0y	40k
0c	0m	0y	60k
0c	0m	0y	100k

191r	135g	136b
153r	153g	153b
102r	102g	102b
0r	0g	0b

0c	70m	40y	40k
0c	0m	0y	40k
0c	0m	0y	60k
0c	0m	0y	100k

159r	74g	76b
153r	153g	153b
102r	102g	102b
0r	0g	0b

circle

Logo Ideas

Color + Gray and Black

	30c	30m	0y	0k
	0c	0m	0y	40k
	0c	0m	0y	60k
	0c	0m	0y	100k

	191r	177g	211b
	153r	153g	153b
	102r	102g	102b
	0r	0g	0b

	60c	60m	0y	0k
	0c	0m	0y	40k
	0c	0m	0y	60k
	0c	0m	0y	100k

	130r	106g	169b
	153r	153g	153b
	102r	102g	102b
	0r	0g	0b

	100c	80m	0y	0k
	0c	0m	0y	40k
	0c	0m	0y	60k
	0c	0m	0y	100k

	53r	58g	144b
	153r	153g	153b
	102r	102g	102b
	0r	0g	0b

	30c	40m	10y	20k
	0c	0m	0y	40k
	0c	0m	0y	60k
	0c	0m	0y	100k

	160r	133g	155b
	153r	153g	153b
	102r	102g	102b
	0r	0g	0b

Logo Ideas

61r 17g 123b
153r 153g 153b
102r 102g 102b
0r 0g 0b

90c 60m 0y 10k
0c 0m 0y 40k
0c 0m 0y 60k
0c 0m 0y 100k

55r 86g 154b
153r 153g 153b
102r 102g 102b
0r 0g 0b

100c 0m 0y 0k
0c 0m 0y 40k
0c 0m 0y 60k
0c 0m 0y 100k

0r 178g 235b
153r 153g 153b
102r 102g 102b
0r 0g 0b

70c 20m 0y 0k
0c 0m 0y 40k
0c 0m 0y 60k
0c 0m 0y 100k

92r 162g 216b
153r 153g 153b
102r 102g 102b
0r 0g 0b

Color + Gray and Black

50c	0m	10y	0k
0c	0m	0y	40k
0c	0m	0y	60k
0c	0m	0y	100k

141r	206g	228b
153r	153g	153b
102r	102g	102b
0r	0g	0b

80c	0m	10y	10k
0c	0m	0y	40k
0c	0m	0y	60k
0c	0m	0y	100k

0r	166g	206b
153r	153g	153b
102r	102g	102b
0r	0g	0b

50c	40m	20y	0k
0c	0m	0y	40k
0c	0m	0y	60k
0c	0m	0y	100k

149r	145g	169b
153r	153g	153b
102r	102g	102b
0r	0g	0b

70c	50m	30y	40k
0c	0m	0y	40k
0c	0m	0y	60k
0c	0m	0y	100k

68r	77g	97b
153r	153g	153b
102r	102g	102b
0r	0g	0b

Logo Ideas

Color + Gray and Black

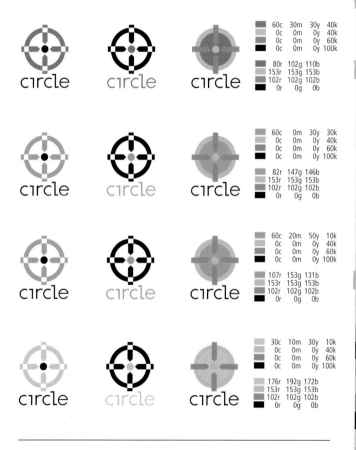

circle

circle

circle

60c	30m	30y	40k
0c	0m	0y	40k
0c	0m	0y	60k
0c	0m	0y	100k

80r	102g	110b
153r	153g	153b
102r	102g	102b
0r	0g	0b

circle

circle

circle

60c	0m	30y	30k
0c	0m	0y	40k
0c	0m	0y	60k
0c	0m	0y	100k

82r	147g	146b
153r	153g	153b
102r	102g	102b
0r	0g	0b

circle

circle

circle

60c	20m	50y	10k
0c	0m	0y	40k
0c	0m	0y	60k
0c	0m	0y	100k

107r	153g	131b
153r	153g	153b
102r	102g	102b
0r	0g	0b

circle

circle

circle

30c	10m	30y	10k
0c	0m	0y	40k
0c	0m	0y	60k
0c	0m	0y	100k

176r	192g	172b
153r	153g	153b
102r	102g	102b
0r	0g	0b

Logo Ideas

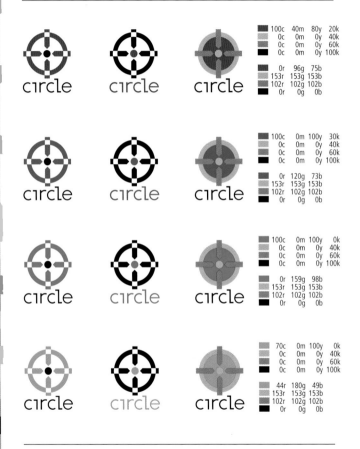

100c	40m	80y	20k
0c	0m	0y	40k
0c	0m	0y	60k
0c	0m	0y	100k

0r	96g	75b
153r	153g	153b
102r	102g	102b
0r	0g	0b

100c	0m	100y	30k
0c	0m	0y	40k
0c	0m	0y	60k
0c	0m	0y	100k

0r	120g	73b
153r	153g	153b
102r	102g	102b
0r	0g	0b

100c	0m	100y	0k
0c	0m	0y	40k
0c	0m	0y	60k
0c	0m	0y	100k

0r	159g	98b
153r	153g	153b
102r	102g	102b
0r	0g	0b

70c	0m	100y	0k
0c	0m	0y	40k
0c	0m	0y	60k
0c	0m	0y	100k

44r	180g	49b
153r	153g	153b
102r	102g	102b
0r	0g	0b

Color + Gray and Black

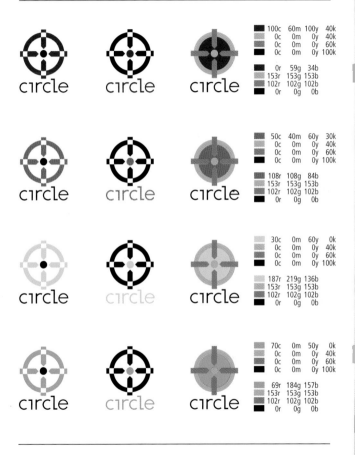

100c	60m	100y	40k
0c	0m	0y	40k
0c	0m	0y	60k
0c	0m	0y	100k
0r	59g	34b	
153r	153g	153b	
102r	102g	102b	
0r	0g	0b	

50c	40m	60y	30k
0c	0m	0y	40k
0c	0m	0y	60k
0c	0m	0y	100k
108r	108g	84b	
153r	153g	153b	
102r	102g	102b	
0r	0g	0b	

30c	0m	60y	0k
0c	0m	0y	40k
0c	0m	0y	60k
0c	0m	0y	100k
187r	219g	136b	
153r	153g	153b	
102r	102g	102b	
0r	0g	0b	

70c	0m	50y	0k
0c	0m	0y	40k
0c	0m	0y	60k
0c	0m	0y	100k
69r	184g	157b	
153r	153g	153b	
102r	102g	102b	
0r	0g	0b	

Logo Ideas

50c	0m	100y	0k
0c	0m	0y	40k
0c	0m	0y	60k
0c	0m	0y	100k

125r 198g 34b
153r 153g 153b
102r 102g 102b
0r 0g 0b

30c	0m	100y	0k
0c	0m	0y	40k
0c	0m	0y	60k
0c	0m	0y	100k

180r 216g 0b
153r 153g 153b
102r 102g 102b
0r 0g 0b

20c	0m	100y	0k
0c	0m	0y	40k
0c	0m	0y	60k
0c	0m	0y	100k

204r 225g 0b
153r 153g 153b
102r 102g 102b
0r 0g 0b

50c	20m	100y	0k
0c	0m	0y	40k
0c	0m	0y	60k
0c	0m	0y	100k

132r 171g 39b
153r 153g 153b
102r 102g 102b
0r 0g 0b

Row 1

circle circle circle

10c	0m	60y	0k
0c	0m	0y	40k
0c	0m	0y	60k
0c	0m	0y	100k

233r	238g	135b
153r	153g	153b
102r	102g	102b
0r	0g	0b

Row 2

circle circle circle

30c	20m	60y	40k
0c	0m	0y	40k
0c	0m	0y	60k
0c	0m	0y	100k

125r	126g	81b
153r	153g	153b
102r	102g	102b
0r	0g	0b

Row 3

circle circle circle

0c	10m	50y	30k
0c	0m	0y	40k
0c	0m	0y	60k
0c	0m	0y	100k

193r	176g	133b
153r	153g	153b
102r	102g	102b
0r	0g	0b

Row 4

circle circle circle

10c	20m	80y	30k
0c	0m	0y	40k
0c	0m	0y	60k
0c	0m	0y	100k

173r	155g	55b
153r	153g	153b
102r	102g	102b
0r	0g	0b

11.BROWSER SAFE

Browser-safe colors are the 216 hues that can be shown on most computer screens with reasonable consistency and without dithering (see pages 340–341).

Some businesses choose their corporate colors from this palette so that there is consistency between on-screen and printed material. Unfortunately, color choices are quite limited within this palette. Subtlety can be difficult to achieve using these colors alone.

Still, compelling combinations of color can be achieved from these 216 choices. Featured in this chapter are various color combinations taken from other chapters and adapted to browser-safe hues. The colors' formulas are presented in both Hexadecimal and RGB values (discussed on page 11).

Please note that since the samples here are printed, their on–screen appearance will be different. It is also important to understand that the type of computer and monitor used to view the colors, as well as their settings, will affect their appearance.

Brainstorming Browser-Safe Colors:

Is there an established print palette for this company or project? Can a browser palette be developed that will closely match it? What compromises will need to be made?

Investigate your choices on a number of monitors, browsers and platforms, including laptop and flat-screen monitors. Is your monitor fairly typical of the others? Can it be adjusted so that it is more typical (or will that interfere with settings that are print-oriented)?

Options are easily explored using the computer. Take advantage.

Keep an eye on the Web. What are the trends? What colors are overused?

White background? Black? Gray? Colored? Multi-colored? Busy? Plain?

Browser Safe

#000099
#FF0000
#FF9900

0r	0g	153b
255r	0g	0b
255r	153g	0b

#FFFF66
#FFCC00
#6699FF

255r	255g	102b
255r	204g	0b
102r	153g	255b

#FF3300
#CC0000
#66CC00

255r	51g	0b
204r	0g	0b
102r	204g	0b

#99FF99
#FFFF66
#6699FF

255r	255g	102b
255r	255g	102b
102r	153g	255b

I. Basics

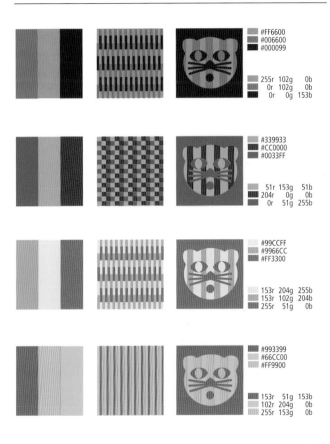

#FF6600
#006600
#000099

255r 102g 0b
0r 102g 0b
0r 0g 153b

#339933
#CC0000
#0033FF

51r 153g 51b
204r 0g 0b
0r 51g 255b

#99CCFF
#9966CC
#FF3300

153r 204g 255b
153r 102g 204b
255r 51g 0b

#993399
#66CC00
#FF9900

153r 51g 153b
102r 204g 0b
255r 153g 0b

Browser Safe

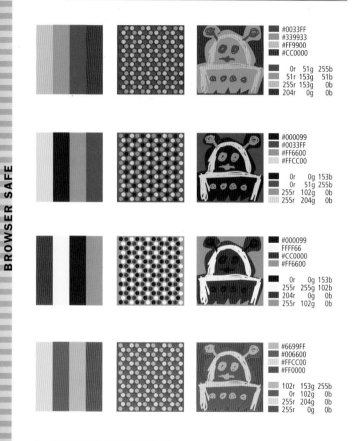

#0033FF
#339933
#FF9900
#CC0000

0r	51g	255b
51r	153g	51b
255r	153g	0b
204r	0g	0b

#000099
#0033FF
#FF6600
#FFCC00

0r	0g	153b
0r	51g	255b
255r	102g	0b
255r	204g	0b

#000099
FFFF66
#CC0000
#FF6600

0r	0g	153b
255r	255g	102b
204r	0g	0b
255r	102g	0b

#6699FF
#006600
#FFCC00
#FF0000

102r	153g	255b
0r	102g	0b
255r	204g	0b
255r	0g	0b

I. Basics

#6699FF
#FFCC00
#99FF99
#FF3300

102r	153g	255b
255r	204g	0b
153r	255g	153b
255r	51g	0b

#66CC00
#FFCC00
#FF9900
#FF0000

102r	204g	0b
255r	204g	0b
255r	153g	0b
255r	0g	0b

#CC0000
#0033FF
#339933
#FF3300

204r	0g	0b
0r	51g	255b
51r	153g	51b
255r	51g	0b

#9966CC
#FF9900
#99FF99
#FFCC00

153r	102g	204b
255r	153g	0b
153r	255g	153b
255r	204g	0b

Browser Safe

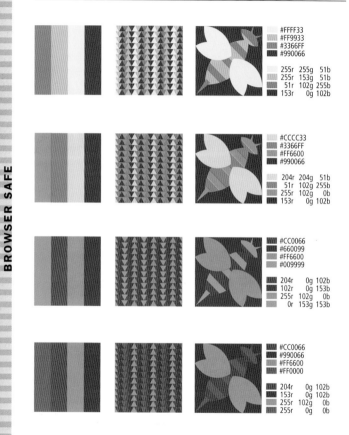

#FFFF33
#FF9933
#3366FF
#990066

255r 255g 51b
255r 153g 51b
51r 102g 255b
153r 0g 102b

#CCCC33
#3366FF
#FF6600
#990066

204r 204g 51b
51r 102g 255b
255r 102g 0b
153r 0g 102b

#CC0066
#660099
#FF6600
#009999

204r 0g 102b
102r 0g 153b
255r 102g 0b
0r 153g 153b

#CC0066
#990066
#FF6600
#FF0000

204r 0g 102b
153r 0g 102b
255r 102g 0b
255r 0g 0b

II. Active

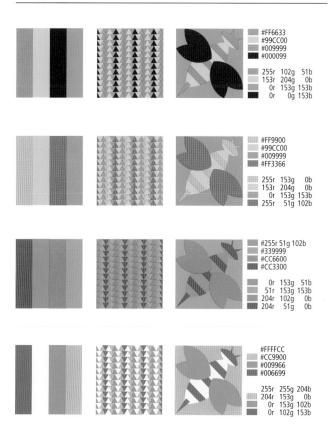

#FF6633
#99CC00
#009999
#000099

255r 102g 51b
153r 204g 0b
0r 153g 153b
0r 0g 153b

#FF9900
#99CC00
#009999
#FF3366

255r 153g 0b
153r 204g 0b
0r 153g 153b
255r 51g 102b

#255r 51g 102b
#339999
#CC6600
#CC3300

0r 153g 51b
51r 153g 153b
204r 102g 0b
204r 51g 0b

#FFFFCC
#CC9900
#009966
#006699

255r 255g 204b
204r 153g 0b
0r 153g 102b
0r 102g 153b

Browser Safe

#CCCCFF
#CCFFCC
#FFCCCC

204r 255g 255b
204r 255g 204b
255r 204g 204b

#FFCCCC
#99FFFF
#CCCCFF

255r 204g 204b
153r 255g 255b
204r 204g 255b

#006666
#003333
#333333

0r 102g 102b
0r 51g 51b
51r 51g 51b

#666699
#33CC99
#339999

102r 102g 153b
51r 204g 153b
51r 153g 153b

III. Quiet

#333366
#336699
#0099CC

51r 51g 102b
51r 102g 153b
0r 153g 204b

#99CC99
#CC9966
#CC9999

153r 204g 153b
204r 153g 102b
204r 153g 153b

#99CC99
#669999
#996666

153r 204g 153b
102r 153g 153b
53r 102g 102b

#999966
#333333
#006666

153r 153g 102b
51r 51g 51b
0r 102g 102b

Browser Safe

#CCCCFF
#FFCCCC
#FFCCFF
#CCFFCC

204r 255g 255b
255r 204g 204b
255r 204g 255b
204r 255g 204b

#FFFFCC
#99FFFF
#CCCCFF
#CCFFCC

255r 255g 204b
153r 255g 255b
204r 204g 255b
204r 255g 204b

#0099CC
#336699
#333366
#330066

0r 153g 204b
51r 102g 153b
51r 51g 102b
51r 0g 102b

#66CC66
#009966
#006666
#003333

102r 204g 102b
0r 153g 102b
0r 102g 102b
0r 51g 51b

III. Quiet

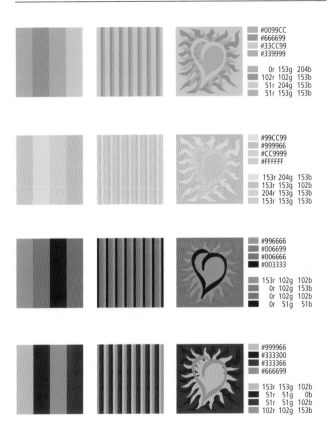

#0099CC
#666699
#33CC99
#339999

 0r 153g 204b
102r 102g 153b
 51r 204g 153b
 51r 153g 153b

#99CC99
#999966
#CC9999
#FFFFFF

153r 204g 153b
153r 153g 102b
204r 153g 153b
153r 153g 153b

#996666
#006699
#006666
#003333

153r 102g 102b
 0r 102g 153b
 0r 102g 102b
 0r 51g 51b

#999966
#333300
#333366
#666699

153r 153g 102b
 51r 51g 0b
 51r 51g 102b
102r 102g 153b

Browser Safe

#CCCC99
#FFCC66
#CCCC00

204r 204g 153b
255r 204g 102b
204r 204g 0b

#CCCC00
#00CC66
#99CCFF

204r 204g 0b
 0r 204g 102b
153r 204g 255b

#CC9900
#FF9966
#CC6600

204r 153g 0b
255r 153g 102b
204r 102g 0b

#009966
#999900
#003300

 0r 153g 102b
153r 153g 0b
 0r 51g 0b

IV. Progressive

#FF6666
#000000
#CC0066

255r 102g 102b
 0r 0g 0b
204r 0g 102b

#FF6666
#CC0066
#FF9966

255r 102g 102b
204r 0g 102b
255r 153g 102b

#CCCC33
#996600
#333333

204r 204g 51b
153r 102g 0b
 51r 51g 51b

#003333
#999966
#993333

 0r 51g 51b
153r 153g 102b
153r 51g 51b

Browser Safe

#CC3333
#996600
#CC9900
#CCCC00

204r 51g 51b
153r 102g 0b
204r 153g 0b
204r 204g 0b

#CC6633
#FF9966
#CC9900
#CCCC33

204r 102g 51b
255r 153g 102b
204r 153g 0b
204r 204g 51b

#FFCC66
#6699CC
#FF6600
#FFFFFF

255r 204g 102b
102r 153g 204b
255r 102g 0b
153r 153g 153b

#99CCFF
#FFCC66
#FF6600
#CCCC33

153r 204g 255b
255r 204g 102b
255r 102g 0b
204r 204g 51b

IV. Progressive

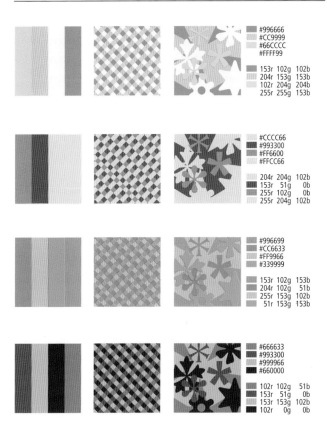

#996666
#CC9999
#66CCCC
#FFFF99

153r 102g 102b
204r 153g 153b
102r 204g 204b
255r 255g 153b

#CCCC66
#993300
#FF6600
#FFCC66

204r 204g 102b
153r 51g 0b
255r 102g 0b
255r 204g 102b

#996699
#CC6633
#FF9966
#339999

153r 102g 153b
204r 102g 51b
255r 153g 102b
51r 153g 153b

#666633
#993300
#999966
#660000

102r 102g 51b
153r 51g 0b
153r 153g 102b
102r 0g 0b

Browser Safe

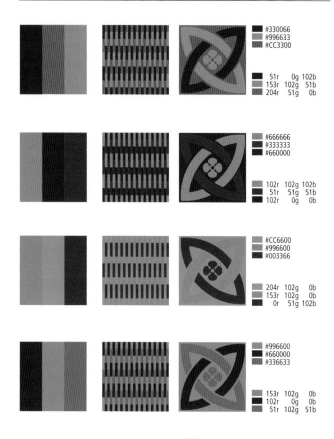

#330066
#996633
#CC3300

51r 0g 102b
153r 102g 51b
204r 51g 0b

#666666
#333333
#660000

102r 102g 102b
51r 51g 51b
102r 0g 0b

#CC6600
#996600
#003366

204r 102g 0b
153r 102g 0b
0r 51g 102b

#996600
#660000
#336633

153r 102g 0b
102r 0g 0b
51r 102g 51b

COLOR INDEX.336

V. Rich

#990000
#003366
#330066

153r 0g 0b
0r 51g 102b
51r 0g 102b

#663300
#336666
#666666

102r 51g 0b
51r 102g 102b
102r 102g 102b

#993333
#663300
#333333

153r 51g 51b
102r 51g 0b
51r 51g 51b

#CC6600
#996600
#993366

204r 102g 0b
153r 102g 0b
153r 51g 102b

Browser Safe

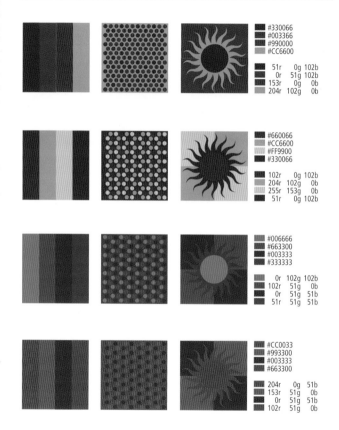

#330066
#003366
#990000
#CC6600

51r	0g	102b
0r	51g	102b
153r	0g	0b
204r	102g	0b

#660066
#CC6600
#FF9900
#330066

102r	0g	102b
204r	102g	0b
255r	153g	0b
51r	0g	102b

#006666
#663300
#003333
#333333

0r	102g	102b
102r	51g	0b
0r	51g	51b
51r	51g	51b

#CC0033
#993300
#003333
#663300

204r	0g	51b
153r	51g	0b
0r	51g	51b
102r	51g	0b

V. Rich

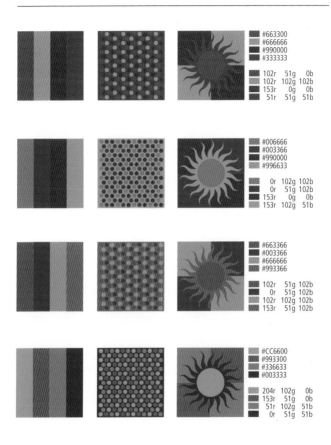

#663300
#666666
#990000
#333333

102r 51g 0b
102r 102g 102b
153r 0g 0b
51r 51g 51b

#006666
#003366
#990000
#996633

0r 102g 102b
0r 51g 102b
153r 0g 0b
153r 102g 51b

#663366
#003366
#666666
#993366

102r 51g 102b
0r 51g 102b
102r 102g 102b
153r 51g 102b

#CC6600
#993300
#336633
#003333

204r 102g 0b
153r 51g 0b
51r 102g 51b
0r 51g 51b

A nice thing about designing for the Web is that you don't have to pay extra for more colors (as you do with print media). The bad news is that there are only 216 browser-safe colors—colors that most monitors display with reasonable consistency through browser software.

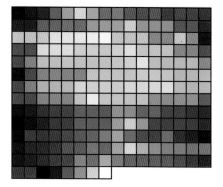

The table at right shows the 216 colors of the browser-safe palette (adapted to print media for this page; these colors will appear differently on-screen, depending on the system through which they are viewed).

When an image contains one or more of the millions of colors outside of the browser-safe palette, the computer browser automatically creates a version of that color through a mixture from its browser-safe palette, which includes an additional forty colors that vary by machine and browser. The result is a *dithered* image—an image that contains tiny dots that help define the color much in the same way as the screened dots on a printed piece blend to give the eye the impression of a specific hue. Unfortunately, these on-screen dots can be undesirably noticeable when they appear in flat areas of color. Because of this, many designers stick with the browser-safe palette for flat-colored images, type, logos and backgrounds, and only allow dithering in continuous tone images and gradations.

COLOR COLOR

Images and graphics that only feature flat areas of color are good candidates for a browser-safe approach. A designer may choose from the browser-safe palette to ensure that all of the colors will display without dithering.

A continuous-tone illustration, photograph or graphic need not be limited to the browser-safe palette; the dithering that occurs is largely unnoticeable to the eye since it is masked by the many changes in hue that occur throughout the image.

Remember: color images designed for on-screen presentation are always at the mercy of the viewer's platform, monitor and their respective settings. Some systems, for instance, tend to darken colors significantly and might even display many of the darker on-screen hues as black. Other systems tend to be overly light and have a hard time displaying lighter hues. Thus, it is a good idea to view artwork on a number of systems (including laptop and flat-screen monitors) to make sure that an acceptable solution has been found.

Browser Safe

#993333
#003366
#999966

153r 51g 51b
0r 51g 102b
153r 153g 102b

#CCCC99
#996633
#996666

204r 204g 153b
153r 102g 51b
153r 102g 102b

#663333
#666633
#993333

102r 51g 51b
102r 102g 51b
153r 51g 51b

#CC6666
#666666
#996666

204r 102g 102b
102r 102g 102b
153r 102g 102b

VI. Muted

#CC6633
#996633
#999966

204r 102g 51b
153r 102g 51b
153r 153g 102b

#993333
#666666
#996633

153r 51g 51b
102r 102g 102b
153r 102g 51b

#CC9966
#666633
#663333

204r 153g 102b
102r 102g 51b
102r 51g 51b

#996633
#669999
#666633

153r 102g 51b
102r 153g 153b
102r 102g 51b

Browser Safe

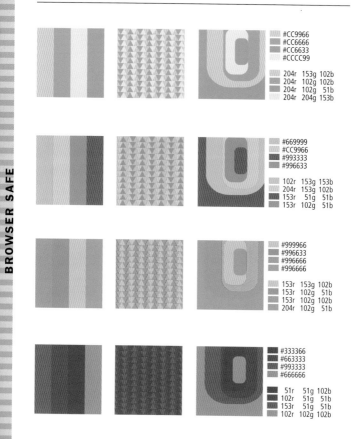

#CC9966
#CC6666
#CC6633
#CCCC99

204r 153g 102b
204r 102g 102b
204r 102g 51b
204r 204g 153b

#669999
#CC9966
#993333
#996633

102r 153g 153b
204r 153g 102b
153r 51g 51b
153r 102g 51b

#999966
#996633
#996666
#996666

153r 153g 102b
153r 102g 51b
153r 102g 102b
204r 102g 51b

#333366
#663333
#993333
#666666

51r 51g 102b
102r 51g 51b
153r 51g 51b
102r 102g 102b

VI. Muted

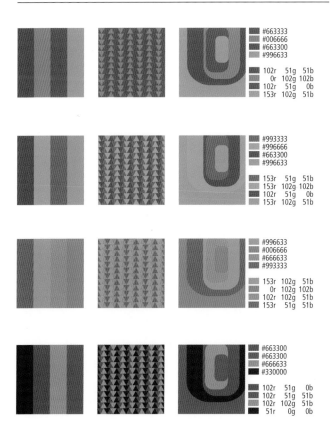

#663333		
#006666		
#663300		
#996633		
102r	51g	51b
0r	102g	102b
102r	51g	0b
153r	102g	51b

#993333		
#996666		
#663300		
#996633		
153r	51g	51b
153r	102g	102b
102r	51g	0b
153r	102g	51b

#996633		
#006666		
#666633		
#993333		
153r	102g	51b
0r	102g	102b
102r	102g	51b
153r	51g	51b

#663300		
#663300		
#666633		
#330000		
102r	51g	0b
102r	51g	51b
102r	102g	51b
51r	0g	0b

Browser Safe

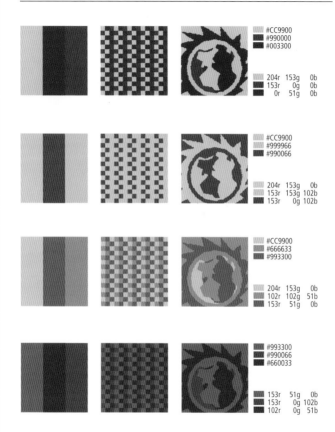

#CC9900
#990000
#003300

204r 153g 0b
153r 0g 0b
 0r 51g 0b

#CC9900
#999966
#990066

204r 153g 0b
153r 153g 102b
153r 0g 102b

#CC9900
#666633
#993300

204r 153g 0b
102r 102g 51b
153r 51g 0b

#993300
#990066
#660033

153r 51g 0b
153r 0g 102b
102r 0g 51b

VII. Cultural

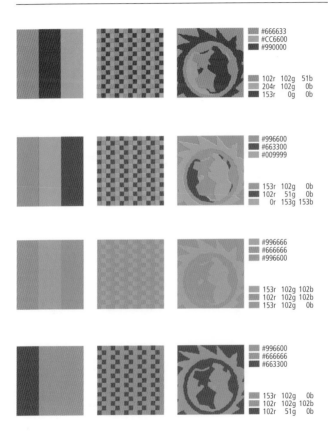

#666633
#CC6600
#990000

102r 102g 51b
204r 102g 0b
153r 0g 0b

#996600
#663300
#009999

153r 102g 0b
102r 51g 0b
0r 153g 153b

#996666
#666666
#996600

153r 102g 102b
102r 102g 102b
153r 102g 0b

#996600
#666666
#663300

153r 102g 0b
102r 102g 102b
102r 51g 0b

Browser Safe

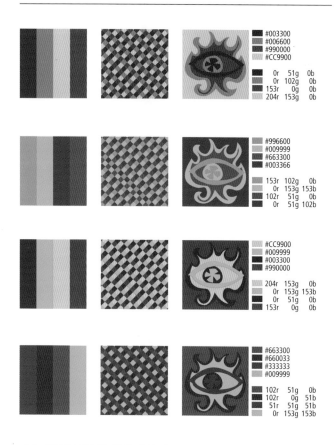

#003300
#006600
#990000
#CC9900

0r	51g	0b
0r	102g	0b
153r	0g	0b
204r	153g	0b

#996600
#009999
#663300
#003366

153r	102g	0b
0r	153g	153b
102r	51g	0b
0r	51g	102b

#CC9900
#009999
#003300
#990000

204r	153g	0b
0r	153g	153b
0r	51g	0b
153r	0g	0b

#663300
#660033
#333333
#009999

102r	51g	0b
102r	0g	51b
51r	51g	51b
0r	153g	153b

VII. Cultural

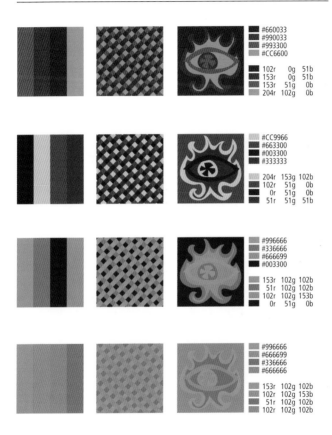

#660033
#990033
#993300
#CC6600

102r	0g	51b
153r	0g	51b
153r	51g	0b
204r	102g	0b

#CC9966
#663300
#003300
#333333

204r	153g	102b
102r	51g	0b
0r	51g	0b
51r	51g	51b

#996666
#336666
#666699
#003300

153r	102g	102b
51r	102g	102b
102r	102g	153b
0r	51g	0b

#996666
#666699
#336666
#666666

153r	102g	102b
102r	102g	153b
51r	102g	102b
102r	102g	102b

Browser Safe

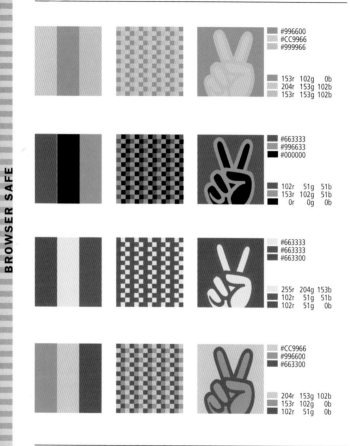

#996600
#CC9966
#999966

153r 102g 0b
204r 153g 102b
153r 153g 102b

#663333
#996633
#000000

102r 51g 51b
153r 102g 51b
0r 0g 0b

#663333
#663333
#663300

255r 204g 153b
102r 51g 51b
102r 51g 0b

#CC9966
#996600
#663300

204r 153g 102b
153r 102g 0b
102r 51g 0b

VIII. Natural

#FFCC66
#999966
#FF9966

255r 204g 102b
153r 153g 102b
255r 153g 102b

#FFCC99
#CCCC99
#CC9966

255r 204g 153b
204r 204g 153b
204r 153g 102b

#CC9966
#99CCFF
#6699CC

204r 153g 102b
153r 204g 255b
102r 153g 204b

#336633
#333300
#336699

51r 102g 51b
51r 51g 0b
51r 102g 153b

Browser Safe

#CCCC66
#CC9966
#999966
#FF9966

204r 204g 102b
204r 153g 102b
153r 153g 102b
255r 153g 102b

#CC9966
#996600
#663300
#333300

204r 153g 102b
153r 102g 0b
102r 51g 0b
51r 51g 0b

#333300
#663300
#996633
#336633

51r 51g 0b
102r 51g 0b
153r 102g 51b
51r 102g 51b

#99CCFF
#CC9966
#996666
#663300

153r 204g 255b
204r 153g 102b
153r 102g 102b
102r 51g 0b

VIII. Natural

#CCCC99
#999966
#CC9966
#996633

204r 204g 153b
153r 153g 102b
204r 153g 102b
153r 102g 51b

#CC9966
#CCCC99
#FF9966
#000000

204r 153g 102b
204r 204g 153b
255r 153g 102b
0r 0g 0b

#FF9966
#CC9966
#663300
#330000

255r 153g 102b
204r 153g 102b
102r 51g 0b
51r 0g 0b

#336633
#003366
#006666
#333300

51r 102g 51b
0r 51g 102b
0r 102g 102b
51r 51g 0b

Browser Safe

#FFFF00
#999966
#336666

255r 255g 0b
153r 153g 102b
51r 102g 102b

#FFCC00
#663333
#666666

255r 204g 0b
102r 51g 51b
102r 102g 102b

#FF6600
#333333
#003366

255r 102g 0b
51r 51g 51b
0r 51g 102b

#FF3300
#666633
#333333

255r 51g 0b
102r 102g 51b
51r 51g 51b

IX. Accent

#CC0099
#666633
#336666

204r 0g 153b
102r 102g 51b
 51r 102g 102b

#0066FF
#660033
#003333

 0r 102g 255b
102r 0g 51b
 0r 51g 51b

#33CC99
#996633
#663333

 51r 204g 153b
153r 102g 51b
102r 51g 51b

#99CC00
#003333
#333333

153r 204g 0b
 0r 51g 51b
 51r 51g 51b

Browser Safe

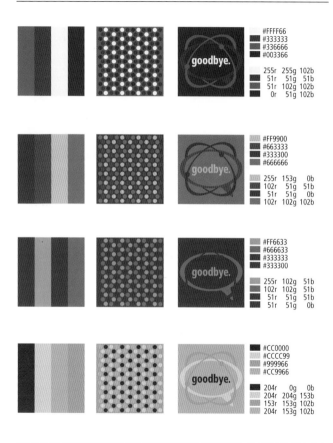

#FFFF66
#333333
#336666
#003366

255r 255g 102b
51r 51g 51b
51r 102g 102b
0r 51g 102b

#FF9900
#663333
#333300
#666666

255r 153g 0b
102r 51g 51b
51r 51g 0b
102r 102g 102b

#FF6633
#666633
#333333
#333300

255r 102g 51b
102r 102g 51b
51r 51g 51b
51r 51g 0b

#CC0000
#CCCC99
#999966
#CC9966

204r 0g 0b
204r 204g 153b
153r 153g 102b
204r 153g 102b

BROWSER SAFE

IX. Accent

The color samples in this book can be isolated and viewed against a white or black background by removing the following page and viewing the color samples through the square cut-outs.